台灣老花磚的建築記憶

熱情推薦

過去對老房子的田野調查,經常可以看到不少彩瓷貼附在 建築物上,妝點老房子的外牆、屋脊等處,引人入勝;雖然運 用的面積通常不大,卻成為老房子的焦點,傳達出那個年代的 美好景象,與現代建築的面磚呈現出完全不同的風貌。康**鍩**錫 老師長時間走訪各地,累積了大量的彩瓷資料,在老房子逐漸 消失的今天,為我們記錄保留的不只是一種建築構件資訊,更 是一種逝去輝煌歲月的回憶,值得你我細細品味。

王淳熙

國立台北大學民俗藝術與文化資產研究所助理教授

我們在各地尋找拍攝台灣的「老屋顏」,鐵窗花、磨石子、 瓷磚等都是老屋顏的素材。有幸拜讀康老師的新作,增加了許 多心中有關彩瓷歷史的相關知識,頗有相見恨晚之感!書中將 作者多年對彩瓷的收藏研究,做分門別類的整理介紹,就如同 彩瓷面磚的顏色一樣的繽紛豐富。作者親自實地考察拍攝,多 年的努力與熱情濃縮精華成冊,翻開每頁都是十年以上的濃濃 懷舊香,這是研究台灣傳統建築千萬不可錯過的好書!

老屋顏工作室

台灣老花磚

的建築記憶

康鍩錫 著

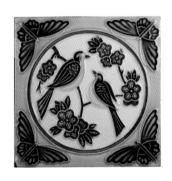

台灣珍藏 14

《台灣老花磚的建築記憶》

作 者 康鍩錫

攝 影 康鍩錫、何玉燕、陳耀威、郭建勇、林佳仕

特 約 主 編 莊雪珠

責 任 編 輯 張瑞芳

校 對 康鍩錫、莊雪珠、張瑞芳

美術設計 吳文綺

總 編 輯 謝官英

行銷業務 林智萱

H 者 貓頭鷹出版 OWL PUBLISHING HOUSE 版

發 行 人 何飛鵬

事業群總經理 謝至平

發 行 英屬蓋曼群島商家庭傳媒股份有限公司城邦分公司

115 台北市南港區昆陽街 16 號 8 樓

劃撥帳號:19863813 戶名:書虫股份有限公司

城邦讀書花園:www.cite.com.tw

購書服務信箱:service@readingclub.com.tw

購書服務專線:02-25007718~9(週一至週五09:30-12:30;13:30-18:00)

24 小時傳真專線: 02-25001990~1

香港發行所 城邦(香港)出版集團/電話:852-25086231 / hkcite@biznetvigator.com

馬新發行所 城邦(馬新)出版集團/電話:603-90563833/傳真:603-90562833

印 製 廠 成陽印刷股份有限公司

初 版 2015年9月

ti 刷 2020年11月

定 價 新台幣 580 元/港幣 193 元

ISBN 978-986-262-262-9 有著作權·侵害必究

讀者意見信箱 owl@cph.com.tw 投稿信箱 owl.book@gmail.com

貓頭鷹臉書 facebook.com/owlpublishing/

歡迎上網訂購;【大量採購,請洽專線】(02)2500-1919

國家圖書館出版品預行編目 (CIP) 資料

台灣老花磚的建築記憶/康鍩錫著. --初版 . -- 臺北市: 貓頭鷹出版: 家庭傳 媒城邦分公司發行,2015.09 面; 公分.--(台灣珍藏;14)

ISBN 978-986-262-262-9(平裝)

1. 建築藝術 2. 磚瓦 3. 文化研究

922 104017039

目次

【推薦序】庶民生活中可碰觸的美感:彩瓷面磚/李乾朗	8
【推薦序】美好再現,就是那一面牆堵/水瓶子	11
【推薦序】美麗不應只存在於回憶/陳春蘭	12
【推薦序】台灣建築史那一頁精彩的彩瓷文化/劉淑音	14
【自 序】彩瓷之美——用瓷磚寫歷史	16
1. 瓷磚文化	20
緣起:生活中的藝術	22
何謂彩瓷面磚?	24
瓷磚文化的起源	27
瓷磚文化的演進	31
采 風	
花磚紋樣:花卉	36

2. 各國彩瓷面磚文化	50
歐美彩瓷面磚歷史	52
日本彩瓷面磚歷史	65
東南亞彩瓷面磚歷史	78
· · · · · · · · · · · · · · · · · · ·	
花磚紋樣:瓜果	86
3. 台灣彩瓷面磚文化	90
剪黏:立體馬賽克	92
台灣彩瓷面磚的使用	94
彩瓷面磚的源頭取得	98
彩瓷代表性建築——台北賓館的維多利亞瓷磚	102
・・・・・・・・・・・・・・・・・・・・・・・・・・・・・・・・・・・・・	
花磚紋樣:動物(含花鳥)	128

4. 彩瓷面磚的規格與製作	136
彩瓷面磚的規格	138
彩瓷面磚的製作	145
彩瓷製作技法	150
来 風 株 老建築・老記憶・老花磚 花磚紋様:山水・人物	164
 彩瓷面磚的拼貼與設計 	180
彩瓷面磚紋樣構成	182
彩瓷面磚的各種拼貼設計	208
花磚紋様:文字・幾何	220
後記	228

【推薦序】

庶民生活中可碰觸的美感:彩瓷面磚

陶瓷用在建築上可以遠溯自三千年以前,中亞兩河流域出土大量的馬賽克裝飾建築的牆面或地面,我們在倫敦大英博物館、巴黎羅浮宮及柏林博物館可見到巴比倫、亞述、佩加蒙色彩豐富的建築面磚,中亞一帶使用面磚最早,隨著阿拉伯文化之遠播與中國絲路之東西交通貢獻,面磚征服全世界,幾乎三大文明及五大洲的建築皆使用面磚。

上釉面磚如果用於牆面或地面,其優點除了亮麗色彩與圖案優美之外,易於清潔也是很重要的因素,像台灣、福建、廣東多雨,一陣雨後,面磚光亮如新。從明代鄭和下西洋以來,中國南方沿海一帶出現較多面磚,應與中西文化頻繁交流有關。近年開始追尋面磚、紅磚、交趾陶與剪黏等建築材料工藝的研究受到較多的注意。事實上,已經可以成為一項專業的學問了,我亦曾在1990年《室內雜誌》寫過一篇〈二十世紀初葉台灣建築的彩瓷面磚〉。

為何只有閩、粵、台一帶可見到紅磚?為何只有閩南、台灣與廣東可見到交趾低溫陶?為何彩色面磚多出現於十七世紀大航海時代之後?這些課題很吸引人,它牽涉到華南、中南半島、南洋、印度、中亞,乃至歐洲的建築裝飾文化傳統,包括宗教,特別是伊斯蘭文化不用人物鳥獸圖形,重視花草幾何紋樣,使得建物外表布滿花草蔓藤圖案。阿拉伯諸邦位於東亞與西歐之中間,控制了東西雙方的貿易來往,因而這種彩瓷面磚隨著商業拓展之地理區域而擴大。

另外,眾所周知,十九世紀英國的工藝運動,鑑於工業革命所帶來機

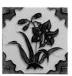

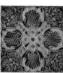

器千篇一律的缺憾,人們懷念手工的中世紀美感,手工編織及陶瓷引起古典的生活美,彩瓷之復興得到助力。十九世紀的台灣,1860年五口通商增闢基隆、淡水、安平與打狗四港之後,洋商及傳教士入台漸多。我們在淡水紅毛城東側的英國領事官邸地面即可發現可能購自英國的彩瓷地磚,這可能是台灣近代史上所保存最早的一批地面瓷磚作品。我們知道英國維多利亞時代主要的藝術評論家拉斯金(John Ruskin)在1870年代曾旅居威尼斯,他深為威尼斯建築中蘊含的中世紀及東方藝術之元素所吸引。維多利亞時期的英國紅磚鄉村建築即常出現彩瓷裝飾,日本明治維新時期大量吸收英國建築特色,這些微妙的關聯,竟使得台灣近百年來也大量運用彩瓷裝飾藝術。如果說這張漫長的建材版圖擴張地圖,需要一些具體實物來印證的話,那麼長期投入田野調查工作,並拍攝許多照片的康鍩錫先生,他寫這本書無疑是一個忠實的歷史見證者。

從實物分布所見,運用彩色面磚的地區大體上北至日本、韓國及中國 東北,南方則以台灣、福建與廣東為多,南洋則在越南、菲律賓、新加坡、 印尼、麻六甲及檳城最常見,製造商除了購自歐洲外,日本是主要產地, 大致上只要海洋通商可達之地,運用彩色瓷磚較多。

康鍩錫先生將他所拍攝到的作品分門別類,依尺寸大小、安裝部位、 題材、內容等項目分別介紹,最可貴的是他蒐集的範疇北到日本,南到新 加坡、馬來西亞、檳城,西到歐洲。另外,金門位於東亞的中西點,南來 北往的貿易船常經過金門、廈門及潮州,因此金門建築的瓷磚特別豐富,

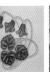

這本書有許多精彩的彩瓷即是在金門看到的。由於彩瓷的背面往往有它的 出產地之文字記號,這大有助於研究當時的工廠分布。除了建築物之外, 桌椅家具、神龕亦可用瓷磚,足以證明當時人們多麼喜用這些瓷磚。可以 說,一天的生活中,眼睛所見之處都離不開瓷磚。

透過康鍩錫先生多年努力的拍攝、撰述,我們足不出戶即可見到多采 多姿的瓷磚,我樂於大力推薦這本耗費數十年功力才寫出來的精彩書籍。

李乾朗

2015年夏

美好再現,就是那一面牆堵

1920年代的台灣,是邁入現代化最快速改變的一個年代,第一次世界 大戰結束,全世界的思想快速的交流,一棟棟華麗的建築拔地而起,講求 美感、快速,花磚成為熱門的建材,而且經久耐用,時光流轉色澤仍然鮮明。

當兵時,在金門的荒煙蔓草中驚見美麗的花磚,對花磚有了好奇心,但也僅止於驚嘆的階段。如今看到康老師多年的收集,有系統的整理出版,讓大家看到瓷磚在世界文化的脈絡中占有一席之地,從來不排斥外來文化的台灣與外島,經常是保留多元文化的地方。

小時候看著工人用水泥砌磚蓋屋,房子蓋好了在外牆貼上瓷磚。台語中的「紅毛土」原來是荷蘭人帶來台灣的,日語中的外來語「太魯」(Tile)就是瓷磚。建築工人的日常用語,受到外來文化的影響。

外國人來台總覺得很奇怪,為什麼一棟棟公寓大樓,會把原本應是浴室廁所用的瓷磚貼在屋子外面!或許是因為台灣多雨潮濕,貼上瓷磚不褪色又容易清洗。稍有講究的建築師,會去找特別的花磚,在陽台、梁柱上貼一兩塊,在平淡無奇的顏色中,有畫龍點睛的效果。

台灣的花磚流行大概就是 1920 ~ 1935 年間,或許是戰爭的因素,或是更多更新的建築材料問世,也或許成本原因而式微。但最近幾年台灣推廣文化創意商品,看到不少花磚圖騰大量地被重用,無論是貼紙、膠帶、明信片、吸水杯墊等等。

企望這些有美感的事物再生的同時,能在一些老房子重新維修,或者 大廈重新拉皮的工程中,加入或加回這些圖案,重新找回當年的花磚文化。

> 水瓶子 青田七六文化長

【推薦序】

美麗不應只存在於回憶

我喜歡駐足於有著歲月、歷經時代變遷的老房子前,細細品味它的歷 史,感受滿載回憶的風華,想像曾經走過的時代記憶。

台灣有許多老街景點,每逢假日就成為觀光客聚集的商圈市集,逛著各式禮品、享用特色美食的同時,是否曾停下腳步抬起頭,將目光停留於老街之所以被稱為老街的原因——有著老木材、老石塊、老磚瓦的美麗建築。而這些具有時間刻痕、歷經風霜的老建築,除了代表當地的曾經繁華,更是大時代洪流下的重要文化資產。

想像自己穿越時空回到那繁盛榮景,街道上或許依然人來人往,卻不再是走馬看花的遊客,取而代之的也許是一張張為生活認真打拚的臉孔;而一棟棟美麗的建築依然屹立,卻多了些鮮豔光彩與富麗堂皇。除卻建築承載的歷史意義,無論是什麼年代背景,老房子總給人一種物換星移的傷感,而那傷感卻也引人入勝地期待可以聽聽充滿回憶的動人故事。

春蘭擔任鶯歌陶瓷博物館館長以來,致力於將鶯歌陶瓷的美好傳播給更多人的同時,陶瓷的美麗也更加深刻地在心中畫下滿滿的感動。瓷磚,是美麗建築的重要元素,賦予建築擁有多元變化的能力。而彩瓷面磚的出現,更是讓建築甚至是家具呈現出細緻繽紛、巧妙生動的獨特風格。有別於當代建築呈現的簡潔一致,彩瓷的多元獨特讓建築顯現時代的文化涵養與風土民情。而經過歷史洗禮的老花磚,以鮮豔亮麗的色彩及別具意義的圖樣,將一段段美麗回憶娓娓道來。

歷經多個殖民時期的台灣擁有多元的建築記憶,而於日本殖民末期出現以彩瓷面磚為流行的建築裝飾藝術,為台灣的老建築帶來一絲新意。人

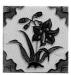

們拼貼瓷磚為住宅增添獨特的繽紛色彩,亦用來顯示自家的財力地位。所 承載的,不僅僅是傳統的技藝工法與美麗的建築歷史,更是當時人民的生 活與夢想。

仔細體會一片片的彩瓷面磚,從顏色、圖樣與其拼貼方式,發現原來早在當時的人們就懂得將藝術融入生活。瓷磚不僅只是建築材料,更是美感、創意,甚至是思想與願景的傳達。而透過花卉、瓜果、動物、人物、山水、文字及幾何圖形等多元的花磚紋樣,顯示瓷磚藝術曾經的蓬勃發展,以及讓人愛不釋手的獨具匠心。

隨著時代的更迭與汰舊換新,老花磚的記憶正在逐漸消逝。時至今日, 瓷磚在多數人心中的印象與建築材料畫上了等號,昔日的藝術內涵多已被 科技工藝取代。商業潮流下的衝擊與改變,使得那些擁有歷史記憶的建築 難以完整留存;而對於尋找美麗記憶的我們,也只能從僅存的斑駁磚瓦裡, 尋覓及感受時空所留下的古老靈魂與珍貴氣息。

在台流行不到二十年的時間,彩瓷面磚的來去匆匆令人頗為惋惜,卻 也成就了一種對於文化記憶的追尋。在此,特別推薦這本深具質感的《台 灣老花磚的建築記憶》,由衷佩服與感激康老師對於彩瓷面磚的情有獨鍾 及多年研究心血,除介紹瓷磚的歷史與文化,也將世界各地的彩瓷分門別 類,透過一張張細心整理後的彩瓷圖片,精彩呈現這段不算長卻細緻誘人 的建築記憶,亦為這逐漸消逝的美麗留下永恆紀錄。

> **陳春蘭** 鶯歌陶瓷博物館館長

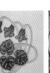

【推薦序】

台灣建築史那一頁精彩的彩瓷文化

西元九世紀,緣於戰爭的勝利,伊斯蘭獲得了中國製陶技術的交流,開展出自己新的陶瓷品類,並進而發展出屬於伊斯蘭風格的彩繪瓷,應用於回教的清真寺建築上。十一至十二世紀左右彩繪瓷傳入西班牙,發展出西班牙風格的「馬約利卡瓷磚」,運用於宮殿及民居建築的裝飾上。十五世紀中期左右,西班牙生產的各種陶器,經由地中海的 Mallorca 島出口至義大利,十六世紀復經由義大利北部的 Faience 傳至法國而發展出「法恩斯瓷磚」,其後傳至比利時造就了安特衛普成為重要的製作中心。十六世紀末,隨著獨立戰爭的失敗,安特衛普的陶藝家和製造商遷移至荷蘭,備受禮遇之餘並於 Delft 從事生產,成就了「台夫特瓷磚」的興盛,瓷磚成為當時主要流行的建築裝飾材料,應用於室內家居環境,其上繪製的聖經、寓言故事,更成為家庭教育的素材。十六世紀中葉後瓷磚文化傳至英國,隨後於十七世紀中葉後半發展為「維多利亞瓷磚」。

這種被泛稱為「馬約利卡瓷磚」的製作技術,於十八至十九世紀在海上強權和強勢貿易的推動下,輸入被殖民的東亞與美國。江戶幕府末期至明治初期,隨著明治維新運動,維多利亞瓷磚傳入日本。在以木構造為住宅主體的日本,彩繪瓷磚並未受到青睞,反而向外傾銷出口至中國及東南亞華僑聚集的印尼、新加坡和越南等地。目前東亞各地保存的彩瓷,正是當時日本藉由海洋貿易將其物質文明跨海傳播至其影響力所及之處,藉以聯繫自身與台灣、新加坡和麻六甲之間的商貿關係,是東亞海域上物質文明交流的印證。在彩瓷的紋樣上,也因此除了日本式或歐美式的意匠紋樣之外,在一般常見的幾何圖形和花卉、瓜果外,因應中國、台灣、東南亞

華人的喜好,另行設計以中國吉祥圖案為主的紋樣。

彩繪瓷磚傳入台灣,由於施工容易、快速且價格便宜,在 1920 至 1935 年間,受到當時民眾的青睞,大量運用於古建築的裝飾上,取代了傳統的 交趾、剪黏或彩繪的工藝,甚至發展出由彩繪師在白色素面瓷的磚上,以 釉色繪製傳統花鳥、人物、走獸、博古題材的「瓷磚畫」,這類的手繪彩 瓷在日治時期至民國六十、七十年代的台灣十分盛行。

從西元九世紀到二十世紀,從中國的製陶技術到台灣的手繪彩瓷,彩 瓷文化的傳播,不僅見證了工業革命、大航海時代的歷史發展,在不同的 國度也成就了各自異樣的風采,更在建築史上留下其令人驚豔的美麗身影。

康鍩錫先生從事台灣古建築的田野調查研究至今近三十年,曾任台北市古風史蹟協會理事長的他,除了將其調查研究所得陸續出版之外,並於社區大學擔負起社會推廣教育的重責大任。繼《台灣古建築裝飾圖鑑》榮獲 2007 年好書大家讀年度最佳讀物入選及知識性讀物組人文創作獎之後,康先生將其三十年來繞遍半個地球的心血珍藏,大方的分享,不僅為台灣建築史中的彩瓷文化留下見證,更重要的是,透過出版讓更多後人得以體驗,與彩瓷初識時那一見鍾情且情有獨鍾的悸動。

驚豔才能愛上,也唯有愛,才能持續地關注台灣曾有與尚存的文化資產。出版有如播種,期待彩瓷的美化成種子,在更多人的心田上,育出對台灣、對文化深根的愛苗,日後成樹、成林。

劉淑音

國立台灣藝術大學古蹟藝術修護學系主任

【自序】

彩瓷之美——用瓷磚寫歷史

陪伴居住者走過歲月的屋舍,經常被輕易地夷為平地,昔日風華在改 建新屋後煙消雲散,連可供憑弔追憶的影子都沒了,甚為可惜。

從事台灣傳統建築田野調查研究,不覺已過二十多個年頭。猶記得 1990年,我第一次踏上金門那片土地時,立即被那些保留完整、風格獨具 的閩南古厝所吸引,而不少紅磚古厝的門面上還黏貼了形形色色的「彩瓷 面磚」,更令人為之驚豔。從此,我就一頭栽進老建築的彩瓷世界裡,面 對這些色彩豐潤、變化萬千且融於閩南紅磚建築中的「彩瓷」,每每讓我 流連忘返。我對這種建築用的「彩瓷面磚」可說一見鍾情且情有獨鍾,多 年來南北走訪,一直很想追溯它的起源,經過持續的尋找資料與訪談後, 得知原來這些彩瓷當年大都是從日本進口的,心中疑問頓時而起:那麼, 為何這種裝飾用的建材會大量留在這片土地上呢?其背後的真正原因又為 何?就這樣,我一步步地嘗試尋找、蒐集更多彩瓷的圖案,以及與彩瓷有 關的所有文字資料。

在多次出國考察及旅遊之際,我都會在旅途中特地抽出時間,安排一 趟彩瓷之旅,尋找散落各地的彩瓷蹤跡,或是蒐集與彩瓷相關的紋樣、資 料與出版品。中國大陸沿海的廣東汕頭、絲路上的新彊喀什,以至東南亞 的澳門、南洋的新加坡、馬來西亞的檳城及麻六甲、印度、泰國曼谷、緬 甸仰光、印尼的峇里島,甚至是歐陸的義大利龐貝、佛羅倫斯及威尼斯、 希臘雅典、克里特島及聖托里尼島,還有東歐的奧地利維也納、匈牙利布 達佩斯、捷克布拉格、荷蘭鹿特丹,法國巴黎及夏特、英國倫敦,以及南 歐的彩瓷故鄉西班牙及葡萄牙、美國東岸的紐約及邁阿密、西岸的洛杉磯

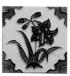

及聖卡塔莉娜島、中亞土耳其的伊斯坦堡……,一路走來,居然繞遍了快 半個地球,只為了那是彩瓷面磚可能存在的地方。

直至近年,有時間再回過頭來看看台灣的彩瓷,重新審視在台灣傳統 建築中一度大量使用的裝飾面磚,才驚覺即便到了現在,台灣本土建築中 也尚有數量可觀的面磚留存下來。唯一美中不足之處,同時也是不可避免 的是, 這些碩果僅存的花磚隨著老房子的汰舊更新, 數量越來越少; 而且 坊間的相關資料也少得可憐,比如這些裝飾用的彩瓷面磚是何時製造、由 誰設計、其源頭特徵等等,國內的相關研究幾乎一片空白,目前能看到的 彩瓷書都是出自外國人手筆。

有感於此,憑著一腔熱情(當然,還有多年採集的豐富資料庫),我 覺得應該提筆為台灣花磚留下一些紀錄,從中理出個頭緒,以供後人能不 忘其芳菲、延伸其特色。倘若讓台灣建築史上這多彩的一頁「彩瓷」平白 消失,將是一件多可惜的事啊!

本書所列彩瓷,除了台灣之外,也把金門、澎湖列為研究範圍,並以 新加坡、檳城、西班牙等地彩瓷做為考證依據。書中出現的所有彩瓷都是 我多年來實地田野調查所得,包括現有的傳統老建築及近代建築所使用的 彩瓷面磚,書中也對瓷磚源頭、歷史文化的演進,還有彩瓷面磚的規格、 製作、特色、裝飾部位、分布情形及紋樣分篇章論述,並探討彩瓷藝術在 文化上的價值。

本書收錄的彩瓷照片,大部分是二十多年來我在田野調查中直接從建 築物上拍攝下來的,回來後再經裁切而成,所以品相並不算最佳。近年來

雖然曾多次再訪舊地補拍,但很多老建築已經消失不見了。另外少部分是 友人提供的珍貴收藏,在此要感謝蔡文士、陳達明、Victor Lim、林佳仕等 同好,他們收藏彩瓷的歷史都有十多年了。

台灣歷經了漢民族的移民墾拓、日本人的統治等,在不同政權的交替下,近數百年來台灣可說是在一個複雜的環境下成長的,「文化包羅萬象,當多種文化交融時,往往會有一些新的象徵體系產生,表現形式也會有所不同」,建築上的彩瓷裝飾即是最明顯的一個例子。

為這美好卻快要消失的台灣建築史的一段時代故事留下見證,是我以「彩瓷」為題出版專書的主要理由,也是我二十多年來的心願,更希望此書能對於後人探討近代建築的年代判定、實際保存、維護再利用及美術設計的研究上有所助益。

最後要感謝的是,讓我美夢成真的貓頭鷹出版社總編輯謝宜英小姐, 在這電腦、手機 3C 產品橫行的時代,還能堅持愛護台灣這塊土地的心,萬 般敦促並排除萬難出版這本書。在此也要感謝許多好友在背後默默支持、 協助,他們都是我生命中的「貴人」。

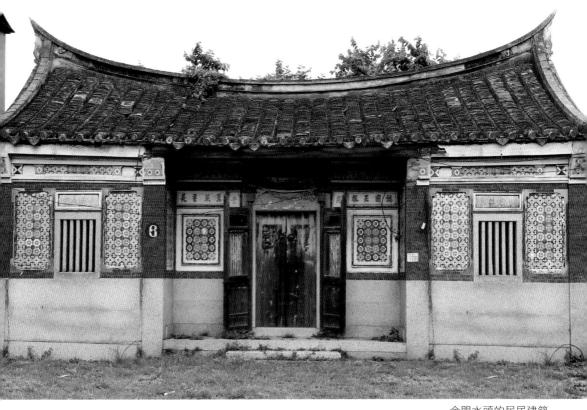

金門水頭的民居建築

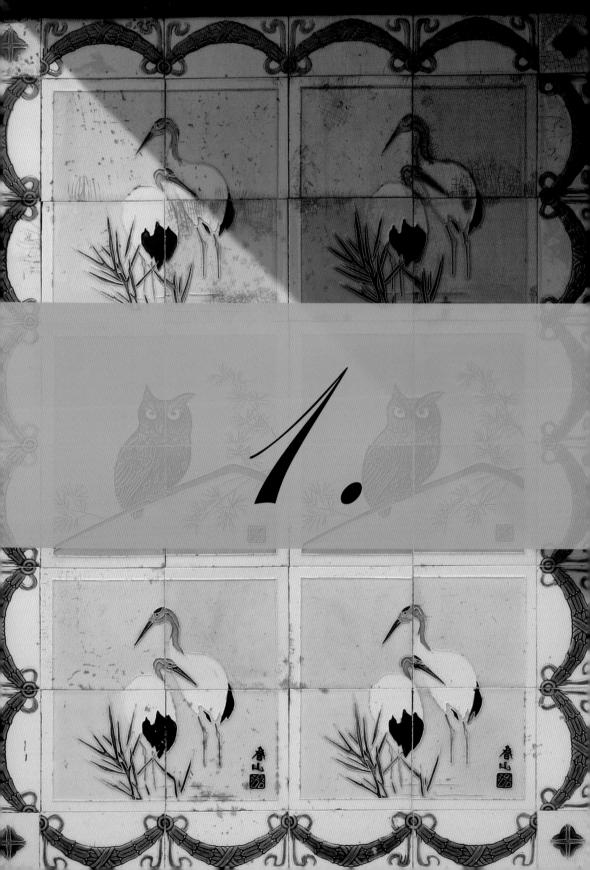

瓷磚文化

瓷磚是實用與美觀兼具的建築材料,數個世紀以來,其裝飾效果隨著 生產、製作方式的更新,以及各個時代審美觀、喜好的不同,發展更 趨多元,進而演變成現今琳琅滿目、別具一格的「瓷磚文化」。

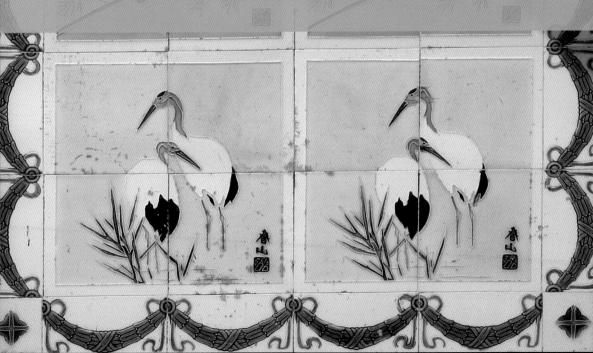

緣起:生活中的藝術

中國人對藝術的偏好,可從日常生活中窺知深遠。自飲食起居到生活細節,無一不與美和藝術結合,總顯現著一股溫文典雅有若涓涓細流的婉麗,抑或是氣勢宏偉猶如長江大河的壯觀,中國傳統建築更將之具體表現,使虛與實緊密融入了深厚的民族情感,表現於生活之中。

就舉金門一地而言,到過此地的人,總一致認為,它是最令人沉醉的世外桃源,尤其是錯落於城鄉之間的傳統閩南建築,在青山環繞下更襯得美景如畫,方寸土地處處是自然與藝術的結晶,行走其間,無異進入人間仙境。而我更迷戀那色彩豐潤、變化萬千的建築磚飾,「它」亦是金門文化的一部分,彷彿正娓娓訴說著一

段段燦爛光輝的歷史故事。

走在金門村莊或街道上, 觸目所及不難發現民宅、祠堂 或廟宇建築上,運用「彩瓷面 磚」的範圍甚為廣泛,各式各 樣的面磚,更襯托出傳統古建 築的迷人風采。探訪金門古 厝,令人驚訝於島上人家在家 居建築上的用心之深,上百種 不同圖案、種類、形式的「彩 瓷面磚」,活絡的點畫著這美 麗的島嶼,同時也形成了金門 建築的另一番風味。

金門水頭的民居建築

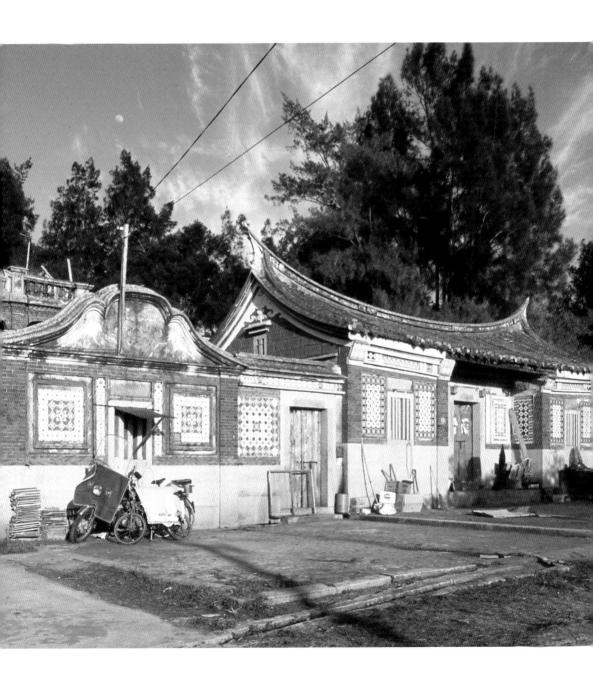

何謂彩瓷面磚?

「彩瓷面磚」在台灣俗稱「花磚」,又有稱「彩瓷」、「瓷板」、「瓷磚」、「彩 融瓷板」、「瓷磚」及「馬約利卡瓷磚」(Majolica tile),在英國稱「維多利亞瓷磚」(Victorian tile);荷蘭稱「台夫特瓷磚」(Delft tile);法國稱「法恩西斯瓷磚」(Faience tile);美國稱「亞美利堅瓷磚」(American tile);在日本則稱「裝飾瓷磚、式樣瓷磚」。本書以「彩瓷面磚」或「彩瓷」通稱。

其實,瓷磚最早的起源應可以追溯至拉丁文「tegula」,在古羅馬時期指的是覆蓋屋頂的瓷磚,用途就像現代通稱的瓦片。而英文tile,指的是用黏土上釉燒製而成的建築鑲嵌材料,至於彩瓷則是上多色釉

經高溫燒出的瓷磚,可以燒出 更豐富多樣的顏色,跟 tile 的 單調截然不同。

彩瓷燒製成品又可分「釉下彩」與「釉上彩」二種。「釉下彩」瓷磚是在未窯燒前,瓷磚先上彩釉,後經高溫一次燒製而成,多為單片,為一單獨主體居多。「釉上彩」瓷磚則是以上釉燒製過的白瓷磚為底,瓷磚表面再手繪圖案,然後進窯二次燒成品,通常多由數片瓷磚共同組合成一幅完整的畫面,這一類彩瓷通稱「手繪瓷磚」。

彩瓷能營造出精緻亮麗、 晶瑩剔透的特殊效果,色彩引 人注目,尤其因瓷磚經高溫瓷 化過,使得釉面歷經風吹日曬 雨淋仍不易褪色,色澤如新, 在台灣、金門、澎湖通常是傳 統建築裝飾不可或缺的組成部 分。一般來說,使用彩瓷面磚 裝飾的主要目的有三:其一, 美化建築物,營造視覺美感; 其二,彰顯主人的身分地位或 財力;其三,寄寓祈福、教化 功能。由於彩瓷面磚美觀又極 易保存、清潔,因此都安置在 建築物最明顯的部位,比如宅 第大門立面、正身立面,或廟 宇三川殿壁堵等處,也點綴在 陰宅墓園碑碣與屈手部位,或 室內擺設的家具。

- ① 未上釉瓷磚
- ② 上釉瓷碼
- ③ 釉下彩瓷磚
- 4 釉上彩瓷磚

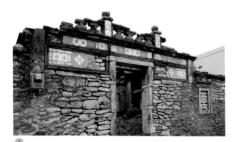

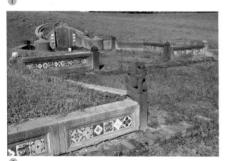

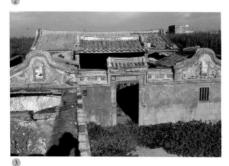

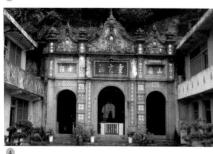

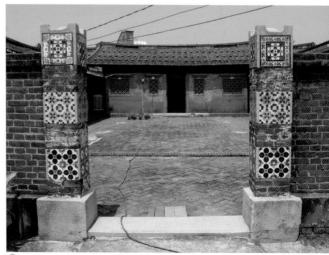

- 院牆立面 /澎湖·望安
- ② 墓園屈手 /台北·內湖
- ③ 山牆、水車堵 / 澎湖
- ④ 寺廟正立面牆 /新竹·獅頭山 靈霞洞
- ⑤ 民宅正立面 /澎湖・南寮
- 6 民宅院門柱/台南·將軍

瓷磚文化的起源

瓷磚是指以各種土壤(如 黏土、高嶺土、石英及各種土 壤)研磨成粉末,依不同比例 調和後,以模具壓縮成形,並 經過窯燒後之成品。其主要用 途是做為建築方面的裝飾材 料,稱為瓷磚。

考古發現,距今兩千多年 前的古羅馬時期,公共浴池就 已經使用陶製的平鋪磚瓦為地 面裝飾材料。到了十二世紀, 伊斯蘭建築則大量使用彩色瓷 磚裝飾建築物的牆壁,形成伊 斯蘭建築特有的風格,進而影 響歐洲各地的新建築風格。

要探討瓷磚文化,必須 從實用性的「磚文化」談起, 後來受到「瓷器文化」的影響,透過上釉及窯燒等技術, 為單調的面磚添增豐富多變的 顏色,成為實用與美觀兼具的 建築材料;又為了方便黏貼, 把零碎不規則的粒狀「馬賽克」,改良為塊狀、規則、有 固定形制的成型尺寸,以利快 速施作。

數個世紀以來,瓷磚的 裝飾效果隨著生產、製作方 式的更新,以及各個時代審美 觀、喜好的不同,瓷磚的發展 更趨多元豐富,進而演變成建 築史上琳琅滿目、別具一格的 「瓷磚文化」。

歷史悠久的磚文化

人類使用磚做為建築材料,已經有悠久漫長的歷史。 最早的磚,是單純地將原料放在陽光下曬乾製成,完全未經 燒製。比如說,古埃及的泥 磚,便是以黏土和稻草的混合 物做成的建材,中國也有「傅 說起於版築」*的傳說。現今 世界上仍有相當多的地區,依 舊按照老祖宗們的這種方法製 作土胚磚或版築夯土牆。但這 種生土磚牆最大的缺點,就是 怕受到雨水的浸蝕。

古羅馬時期,人們開始利 用火成磚和火山灰來砌牆, 是西洋建築史上相當重要的一 個里程碑。至於中國早在遠古 時期就有伏羲、神農二氏掘地 為穴、竈燒土器的記載,此應 為我國史前先民使用「窯」燒 器之始,今諸多出土的彩陶、 黑陶文物,可充分為這段文明 發展過程提供證據。由於製磚 原料比石頭更易取得且易於搬 運,於是隨著建築形態的改 變,磚的種類與使用也就日趨 多元了,其中的火燒土成磚, 論強度和耐候性都遠較生土 磚來得好。

中國早期社會的燒磚技術已經有相當高的成就,而舉世

聞名的精美「瓷器」,在製作 原理上與燒磚並無二致, 更帶 動了磚瓦的技術研究,對於窯 形、理胚、燃料、裝窒、火候 等各個工序都有一套嚴密的控 制方法,燒製成品的外觀與質 地都有一定水準。一般的瓷磚 是由黏土和其他礦物製成,其 特色在於先將原料調製成可製 作的程度,再壓製成系統化的 標準尺寸,然後才置於窒內烘 燒,使其成為一種兼具堅固、 耐久與附著力的建築材料。在 建築材料上,除了耳熟能詳的 花崗石或大理石等各式原石之 外,陶瓷工業的發展與工藝設 計之加入,更將磚的實用性與 藝術性推向極致。

製磚工藝歷經千年的演 變,按照形制不同可分為「磚 塊」和「面磚」兩大類。面磚 又細分為「外牆磚」、「內壁 磚」和「地磚」三種,其中尤 以運用在室內外的「瓷面磚」

*版築法是用兩塊木 板相夾,兩邊各置兩 根木椽,中間填滿濕 土或夾以石灰、草泥, 以杵搗實築成土墙。

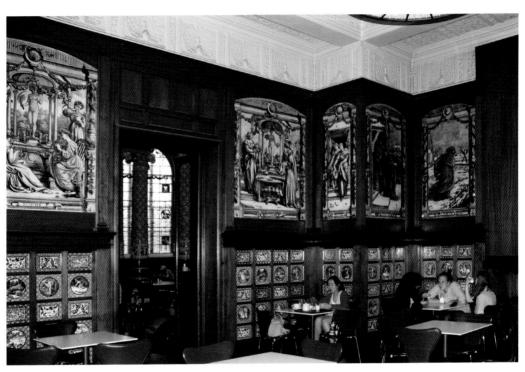

變化最多,不論尺寸、釉彩、花色設計及拼貼技術,在在令人嘆為觀止。宛如壁畫般的「花磚」,是裝飾生活空間的美麗精靈;而即使純粹如「素面磚」,也可鋪就成另一種馬賽克式的拼貼藝術,如何物盡其用、各擅勝場,端視使用者的創意巧思。

瓷器文化

「瓷器文化」隨著時代、 社會的變遷而逐漸西移,從最 早中國的瓷器(China),由 路上絲路輸送到中亞,或由海 上絲路運抵地中海岸,透過義 大利商人銷售到歐洲各地。

然而,由於中國瓷器必須 長途輾轉運輸,使得波斯及西 維多利亞和艾伯特博物館(V&A Museum)是英國 倫敦的工藝美術、 裝置及應用藝術博 物館。 歐等具有陶器製造歷史的國家,也嘗試以各種方法製造價格昂貴的瓷器,但是始終功虧 一簣,未能如願。

波斯人為了模仿瓷器的質 感和光澤,在陶器土胚上全面 塗錫釉,然後再以鈷土礦粉末 製成的暗藍色釉藥繪圖。燒製 後的陶器表面,錫釉部分為純 白色,圖案部分則成為深藍 色,彷如中國的青花瓷。這種 「形似而神不似」的陶器, 面看起來類似瓷器,但是敲擊 時仍然發出陶器的咚咚聲響, 與瓷器真品的音色差很多。 這種製造技術後來隨著伊斯蘭回教文化的擴張,傳入伊比利半島,並透過當時在地中海進行轉運貿易的馬約卡島(Mallorca)的商人,輸往義大利。十六世紀時,義大利的陶工也曾經嘗試製造瓷器,但同樣屢試不成。最後這種類似瓷器的進口陶器,竟也開始大量生產製造。因為這種陶器人就把這種外表顏色近似中國青花瓷的陶器,一律統稱為馬約利卡(Majolica)。

彷如中國青花瓷的 馬約利卡磚。攝於 西班牙及葡萄牙。

瓷磚文化的演進

「瓷磚文化」用於建築 上已有千年歷史,這是屬於地 中海文明的產物,這可從兩方 面來看:其一,從中世紀到近 代,義大利、西班牙等瓷磚的 主要產地都位於地中海沿岸; 其二,這種「塊狀組合」的平 面構想,起源自羅馬馬賽克 (Mosaic)的延續。

藝術有各種不同的表現 手法,自古以來人們就一直在 尋找創造一種能夠歷久不變的 作品保存方式,而馬賽克的 鑲嵌藝術就是在這種構思之 下誕生的創作形式。馬賽克最 早起源於距今二千到三千年前 的古希臘時代,在美索不達米 亞平原一帶的神廟牆上,可以 見到蘇美人留下的鑲嵌圖案。 當時創作內容大都是簡單裝飾 的花紋,或生活周遭的事物,

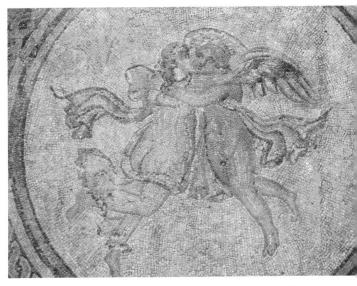

馬賽克鑲嵌藝術, 人物多半以神話故 事為主。

顏色也比較單調。但隨著拜占 庭藝術的發展,馬賽克製作得 更為精巧,顏色也更為豐富鮮 豔,主要施作於地板及壁畫上 面,成為拜占庭藝術的一大特 色,也因為基督教教堂追求華 麗的需求,造就了壁畫式馬賽 克的高度發展。例如威尼斯 建於十七世紀的聖馬可教堂 (Basilica of San Mark),中央大拱門鑲嵌畫中的耶穌與門徒像,使用了金及玻璃等材料來呈現斑爛閃爍的鑲嵌效果,充滿了彷如立體繪畫的趣味。

馬賽克是一種鑲嵌裝飾 藝術,難度就在於如何巧妙地

「小姐與天鵝」鑲嵌畫/義大利

運用各種大小、不同色彩的嵌 片做適當的配置鑲嵌,以便能 夠與建築物的造型相互輝映, 並為我們的生活帶來美麗的色 彩。「馬賽克」是「mosaic」 直接音譯而來,意思是「鑲嵌 細工」、「拼嵌」,從字面意 思可以了解到,「鑲」是把一 種物質嵌在別種物質中間或上 面,而「嵌」則是填補縫隙, 這種填補和置放的過程就是鑲 嵌。國外的馬賽克作品大都取

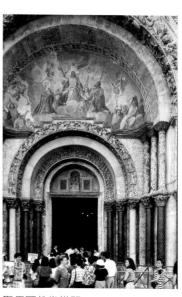

聖馬可教堂拱門

用大自然的石頭、次寶石等當 嵌材,具有質樸、色彩層次多 變的特色。

從義大利龐貝城的遺跡中,我們可以多少窺見公元一世紀時羅馬古文明的鑲嵌畫水準,這個挖掘工作始於1748年,至今仍在進行。這座掩埋在維蘇威火山灰中的古城,曾

以富有與奢豪著稱於世,也因 此保存了甚多精湛的藝術品, 包括很多的具象鑲嵌畫,連公 共澡堂都能發現使用馬賽克拼 貼的鑲嵌壁畫遺跡。其中描繪 波斯人與馬其頓人會戰的大場 面,讓我們可以透過鑲嵌畫進 一步確認歷史事蹟。

至於使用彩釉瓷磚塊狀組

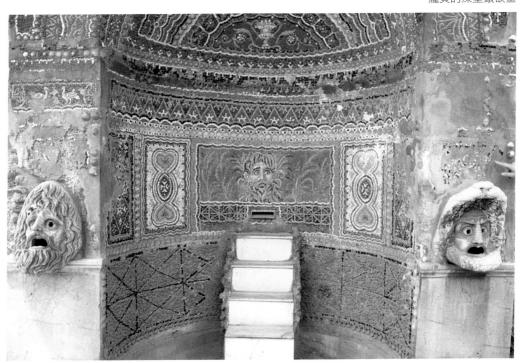

龐貝的澡堂鑲嵌畫

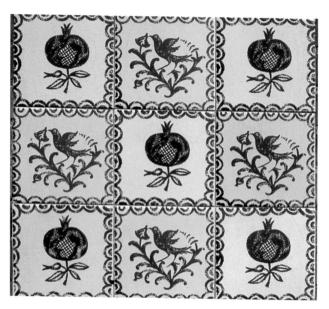

藍色上釉瓷磚 /西班牙·格拉那達

合來裝飾牆面的技法,則始 於波斯(今在柏林 Pergamum Museum 可見六世紀,古巴比 倫城牆上端獸瓷磚),和伊斯 蘭教的建築文化在同一時期傳 入伊比利半島。開始時是以釉 為主,使用藍色顏料繪上圖 案,所以才有「阿茲雷赫」或 者「阿茲雷喬」(azulejo)一 詞。「azulejo」是拉丁文,意 指「藍色上釉瓷磚」(另一種 說法,指 azulejo 是源自瓷磚 的阿拉伯語「al zuleich」)。

藍色顏料是中國及日本 白瓷經常使用的染畫顏料,以 畫出美麗的藍彩而聞名。在西 班牙或葡萄牙,除了使用藍色 顏料之外,也多方嘗試各種釉 料,雖然調出了不同於藍色的 多種色調,但仍然沿用「阿茲 雷赫」或「阿茲雷喬」的稱法。

爲「彩瓷」正名

前面提到瓷磚源自拉丁 文「Tegula」,在古羅馬時期 指的是屋頂鋪設的瓷磚。英文 tile,其意是用黏土上釉燒製而 成的建築鑲嵌材料。一般都稱 「彩瓷面磚」。

至於目前常見的「馬約利 卡瓷磚(Majolica tile)」一名, 其說法來自 2001 年淡江大學 日籍教授堀込憲二的〈日治時 期使用於台灣建築上彩瓷的研 究〉一文(發表於《台灣史研 討會》),在他之前台灣沒有 這種稱呼。之所以會有「馬約利卡瓷磚」一名,必須追溯瓷磚源頭。彩釉瓷磚裝飾牆面的技法始於西元六世紀的波斯(今伊朗),但這種技術卻隨著伊斯蘭文化的擴張,傳入伊比利半島,並透過當時在地中海進行轉運貿易的馬約卡島商人輸往義大利。因為這種陶器產品是從馬約卡島引進,所以才統稱馬約利卡陶瓷。

但筆者認為以「馬約利 卡」來為瓷磚命名是錯誤的, 就像許多人喜稱「巴洛克建 築」一樣,其實台灣沒有一棟 真正的巴洛克建築,只有仿巴 洛克建築而已。事實上,「彩 瓷」在世界各國的稱呼都不 同,在台灣就不用跟著外國人 說外國名稱。儘管名稱只是表 相,叫什麼名字都不會影響其 本質,但「彩瓷」這樣簡單的 名字貼切又好記,只是從來沒 有人為它正名而已。

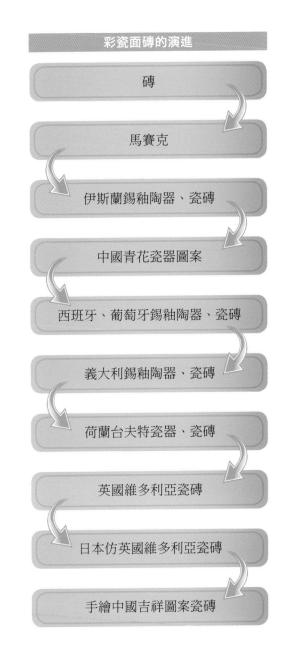

花傳紋樣 花卉

植物被喻為大自然的母親,養育出一切生物,尤其在人類的日常生活中,凡衣食住行都少不了植物這個主要成分。尤其是花卉類植物,兼具美麗形態、繽紛色彩及高雅特質,花形花色觀之令人賞心悅目,自古以來即被視為美好的象徵,又透過文人墨客的吟詠與讚賞,使其在文學、藝術上大放異彩,同時又賦予品格、道德等象徵意涵。因此在傳統建築裝飾中,也廣泛運用以花卉為素材的吉祥圖案,代表對美滿生活的祝願與企求。

花卉類植物的形態多變,讓花磚設計更多樣化,尤以幾何化圖案呈現更 具美化效果。花磚紋樣常見的花卉蔓草多不勝數,比如美豔富貴的牡丹;花 期長的「長春花」,又稱月季(薔薇)花;傲霜不屈的秋菊;飄逸淡雅的水仙; 出污泥而不染的蓮荷;王者之香的蘭花;有忘憂宜男含意的萱草(金針花); 延年益壽的靈芝;有「報喜花」之喻、不懼冰雪的梅花等。

除了單一花種紋樣,還有數種植物組合成的花磚紋樣,最常見的就是有花中四君子之譽的「梅蘭竹菊」,代表清高雅潔、超凡脫俗的品格。另有以蔓藤、卷草為基礎演變而成的傳統吉祥纏枝紋飾,則以常青藤、扶芳藤、紫藤、金銀花、凌霄、葡萄等藤蔓植物為原型。這種纏枝紋飾又稱為「萬壽藤」,既有枝蔓穿插繞轉的婀娜多姿美感,又有生生不息、綿延繁盛不絕的吉祥寓意,是應用相當廣泛的花磚紋樣。

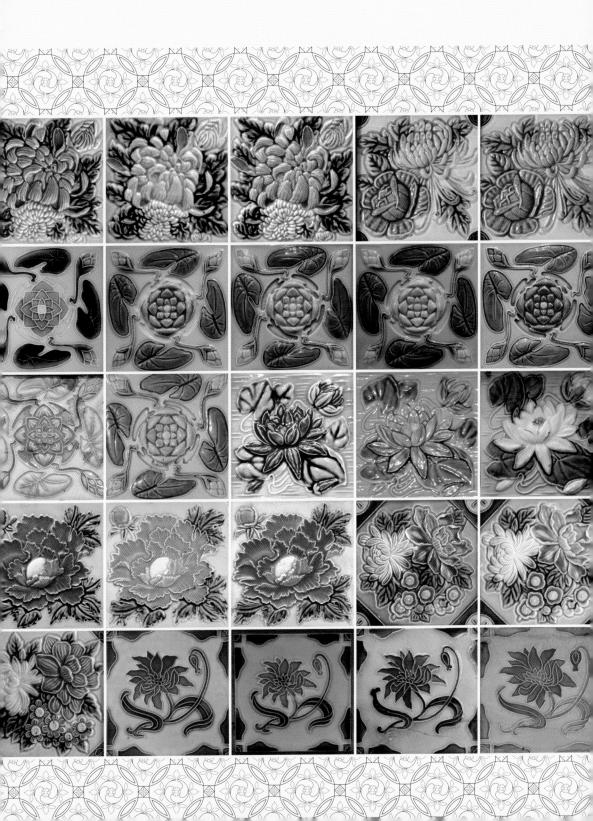

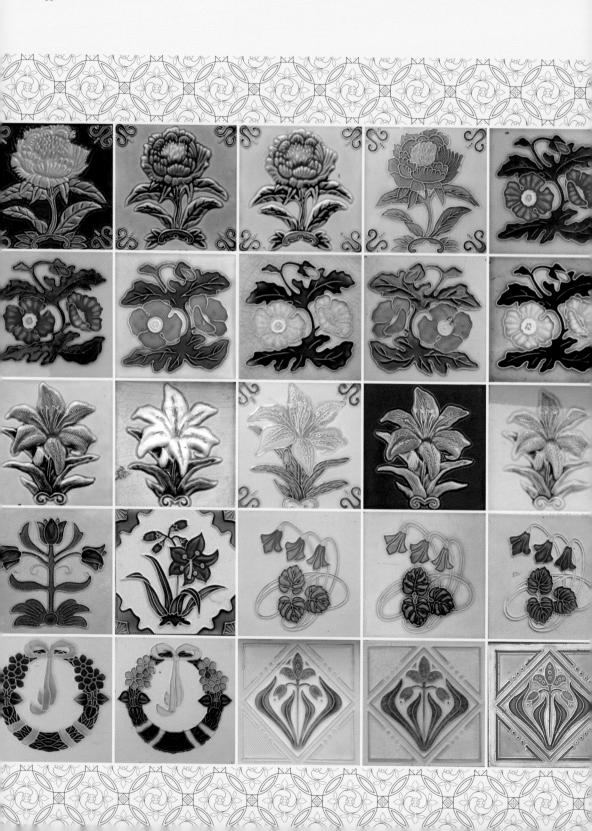

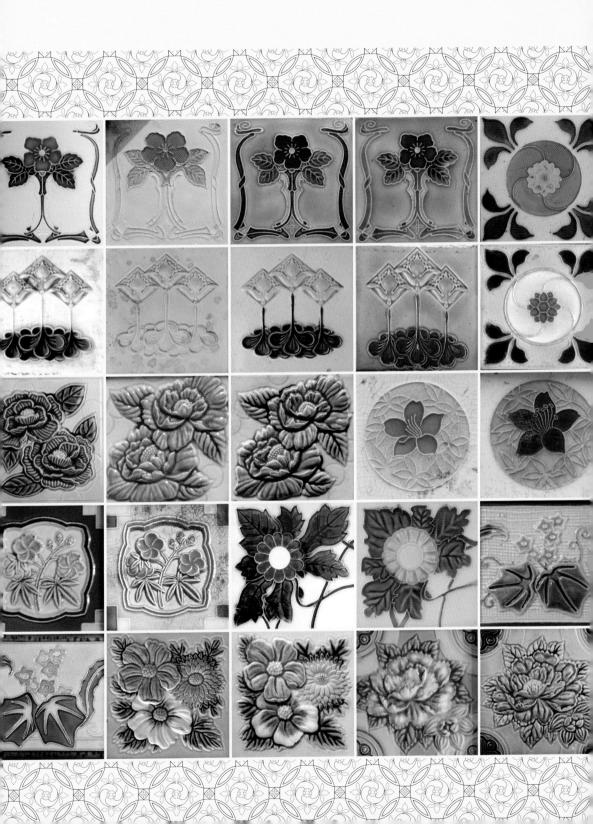

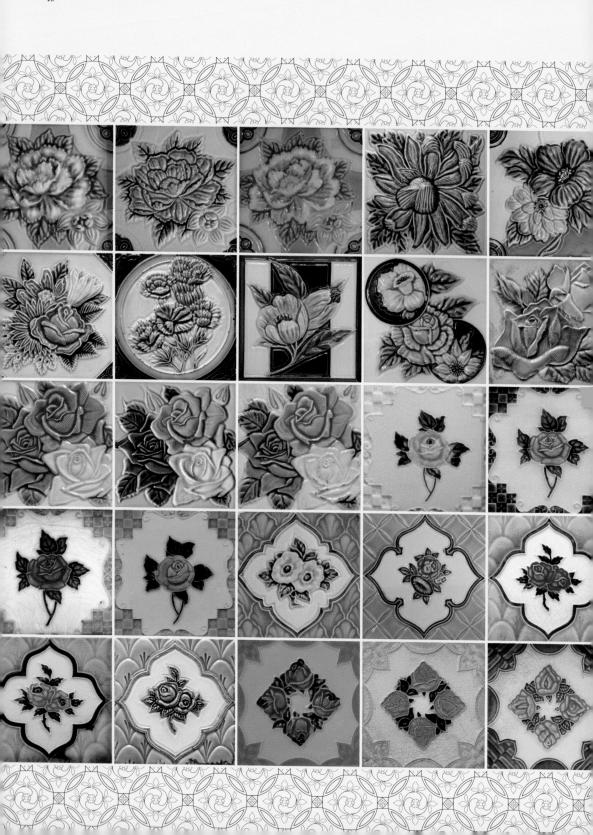

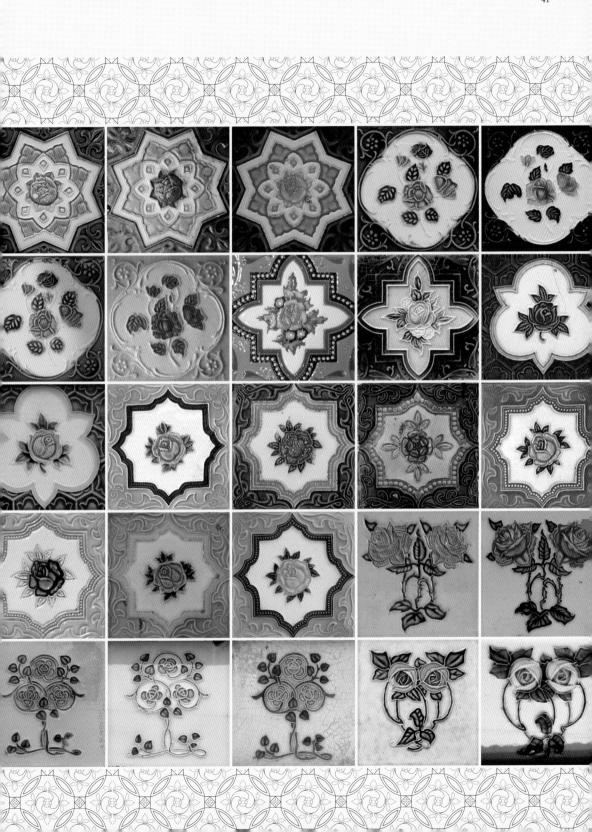

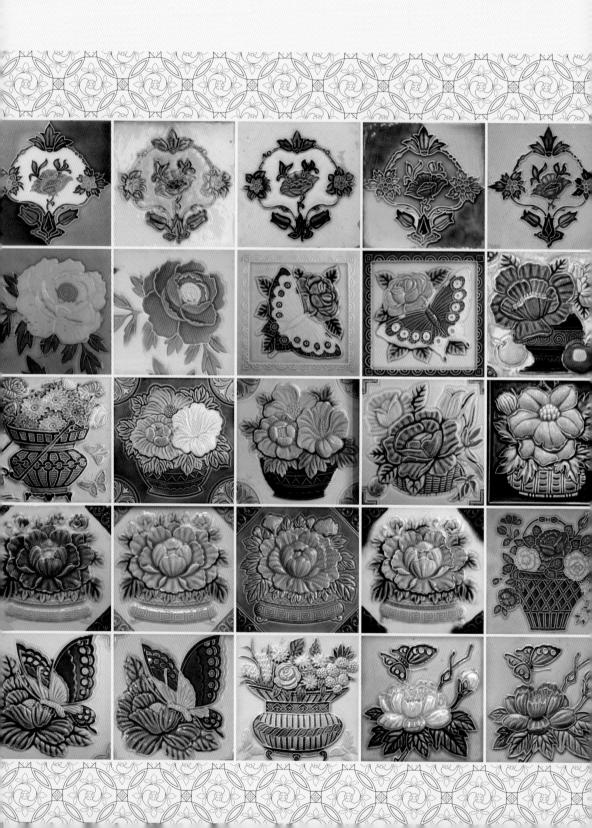

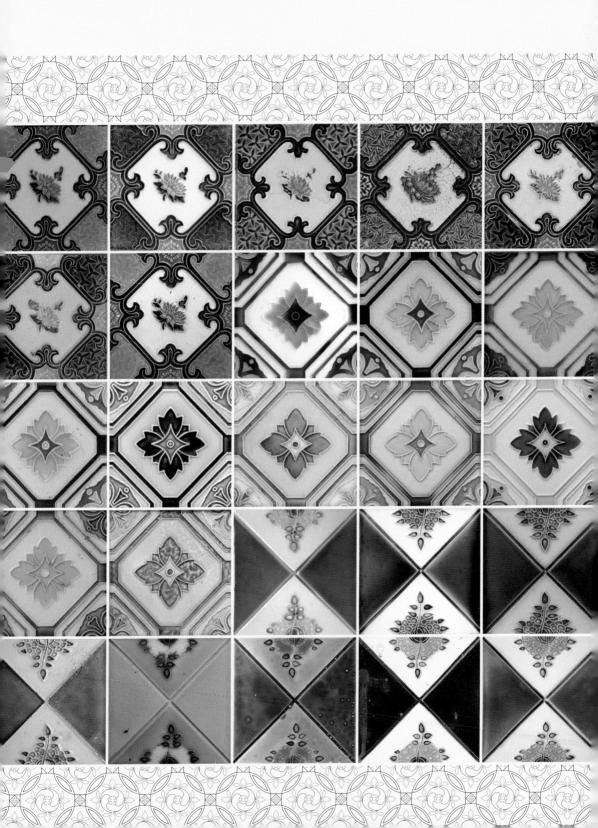

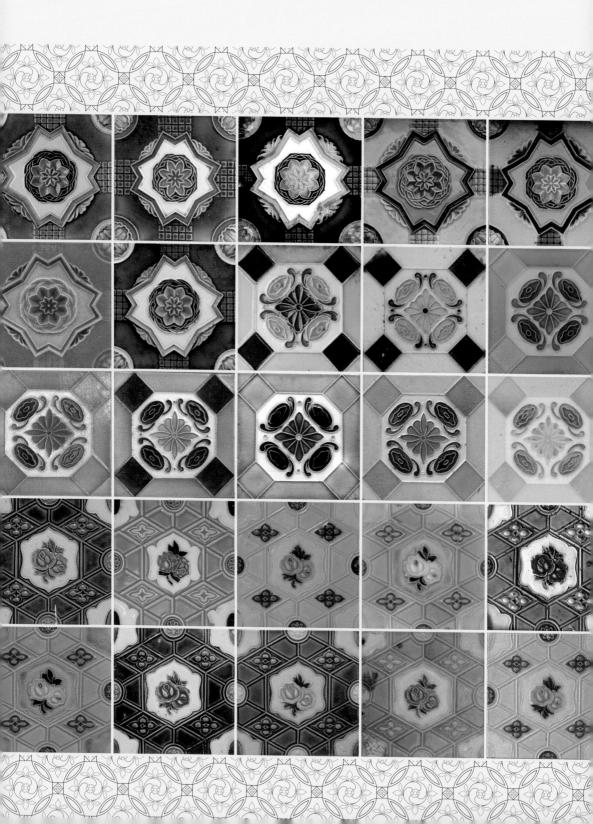

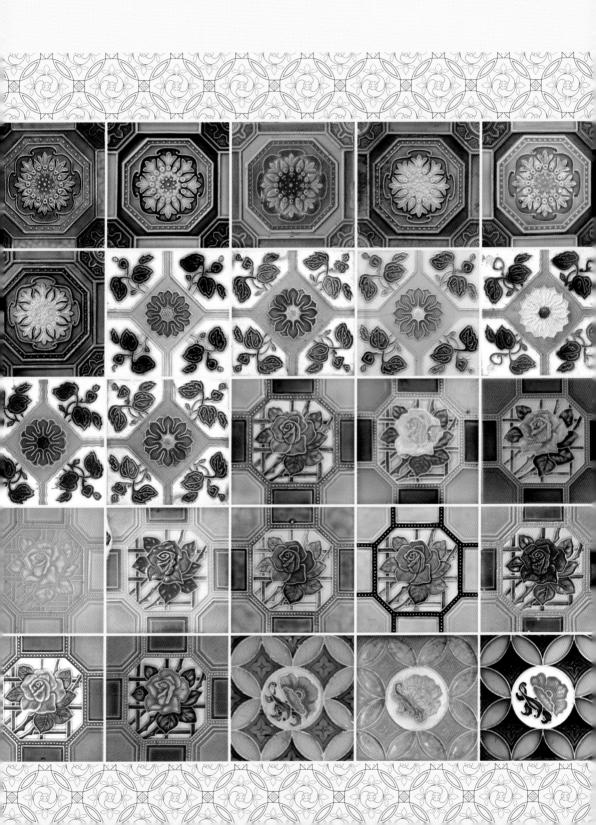

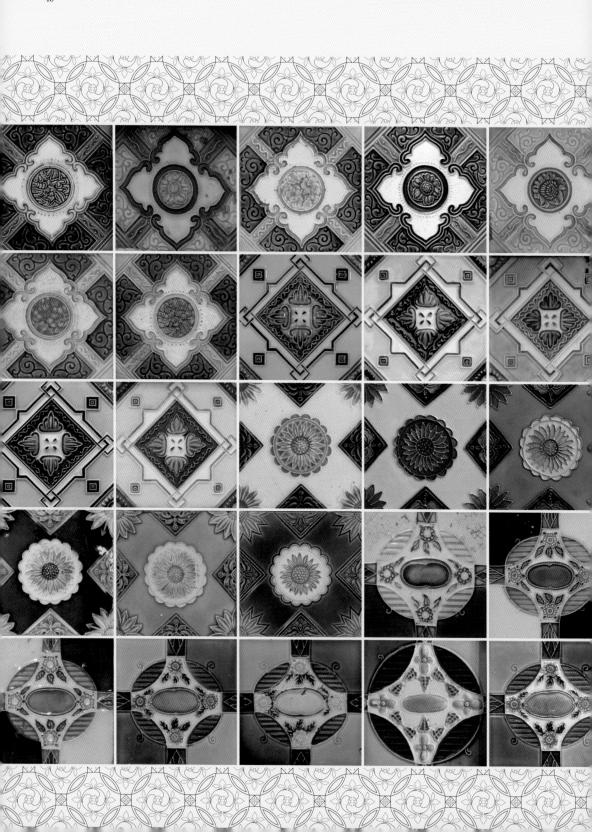

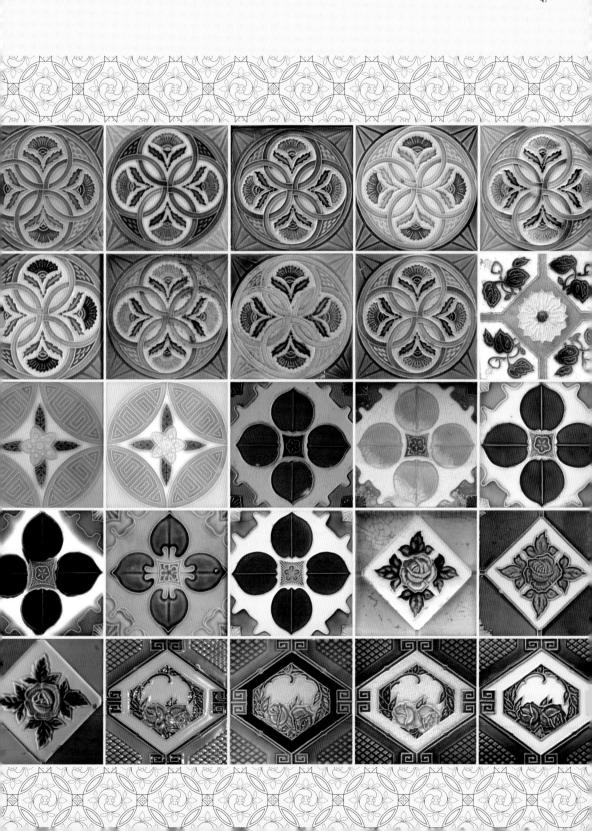

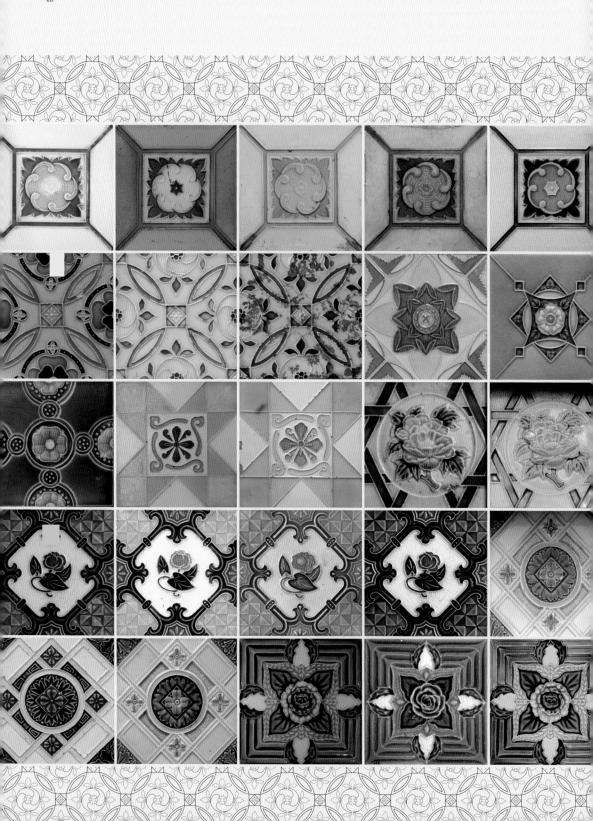

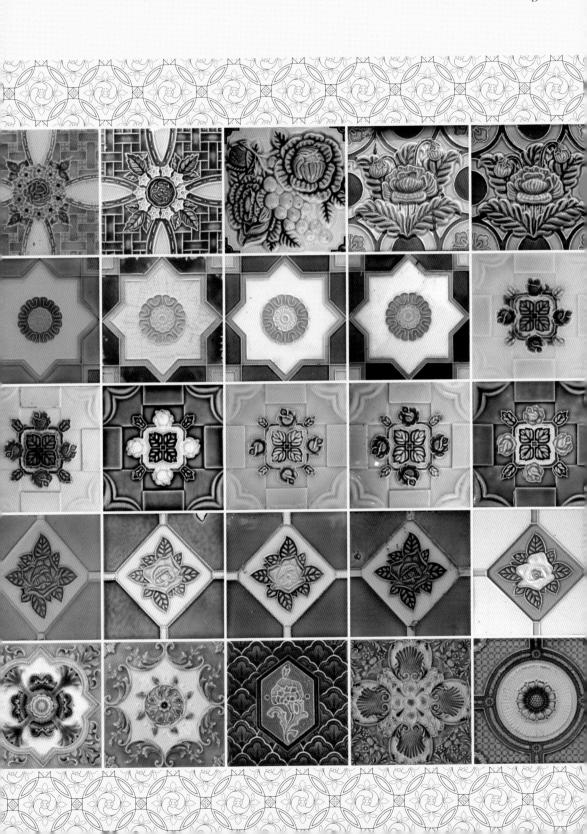

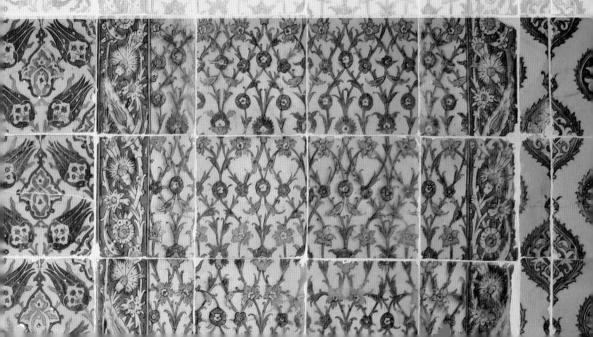

歐美彩瓷面磚歷史

在十六世紀時,葡萄牙出現了陶板畫(即瓷磚畫、手繪瓷磚),且大為盛行,之後西班牙更廣為流通。小小一片瓷磚運用彩釉來作畫,或是組成數十片,甚至幾百片構成一個大畫面,以精湛的手藝透過瓷磚本身的種類、圖案呈現出繁複多樣的變化,因此數百年來,人們對彩瓷的喜愛不曾間斷,目前仍是西班牙大街小巷到處可見的在地景物之一。

十七世紀,彩瓷在歐洲 廣泛流行。當時彩瓷多用於室 內,在一般大眾缺乏畫作式圖 畫書的年代,瓷磚是居家唯一 的裝飾,圖案題材多樣,從聖 經故事到民間寓言不一而足, 讓家長可以指著瓷磚說故事, 藉以教化及啟蒙兒童,達到寓 教於樂的效果。

今天的西班牙,其公共 建築、廣場、旅館、餐廳、酒 吧、城堡、宮殿、教堂、修道 院,乃至個人住宅、庭院、花 園等各種建築物內外的牆面, 都貼滿了美麗的彩釉瓷磚裝 飾。甚至連聖母像、基督聖像 或噴水池、道路名稱標示牌、 餐廳看板、住家門牌、街角的 涼椅, 甚至不起眼的角落, 也 都運用彩瓷面磚,來營造屬於 西班牙的特有風情。巴塞隆那 建築大師高第(Antoni Gaudí i Cornet)那些夢幻如童話的 建築世界也大量使用碎瓷,將 彩瓷拼貼及馬賽克鑲嵌作為實 用藝術, 堪稱西班牙建築裝飾 的代表。

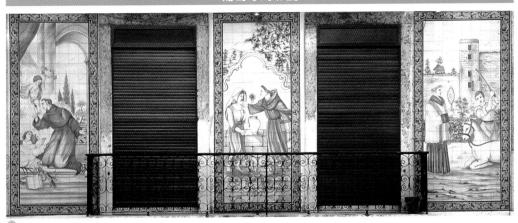

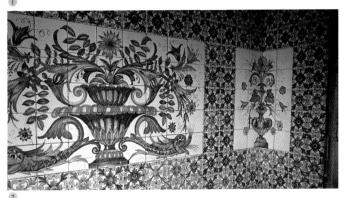

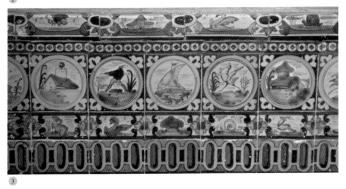

- ① 瓷磚畫/里斯本
- ② 十六世紀修道院的瓷磚壁畫 /里斯本
- ③ 教堂/里斯本
- ④ 辛特拉(Sintra)小鎮的摩爾人 古堡佩納宮(Sintra Pena),裡 頭的瓷磚裝飾刻痕極深,極具 立體感。

西班牙彩瓷

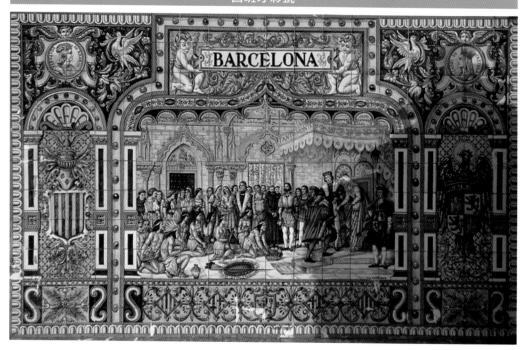

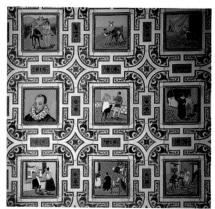

上圖攝於塞維亞;左下圖為「歐洲人想像的東方」;右下圖為「唐吉訶德故事圖集」。

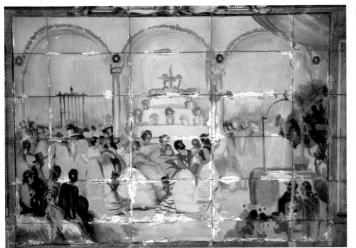

- ① 舞者 ② 窗框
- ③ 牆上裝飾 ④ 鬥牛競技場

西班牙彩瓷

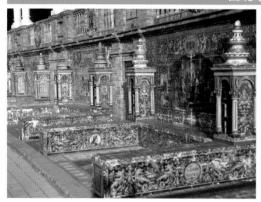

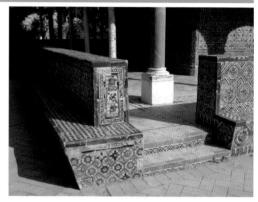

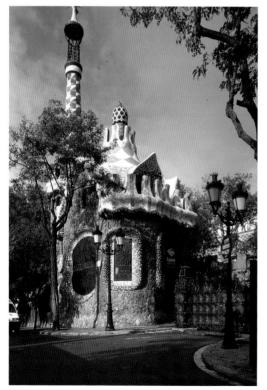

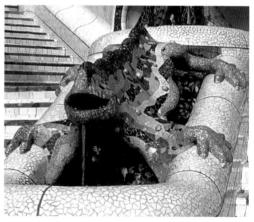

上列二圖攝於塞維亞。下列二圖攝於巴塞隆那的奎爾公園(Park Guell)。該園出自建築大師高第之手,建於1900~1914年間。公園入口外砌各式瓷磚、充滿童話夢幻風格的兩座建築物,其中的馬賽克變色龍是鎮園之寶。

十八世紀時,荷蘭的台夫 特(Delft)磚窯將馬約利卡陶 器加以改良,使之更接近瓷器 後來英國漢明頓 (Hamilton) 磚窯生產製造的維多利亞瓷 磚(Victorian Tile)均盛極一 時。十八世紀末,正值歐洲近 代建築運動風起雲湧之際,英 國維多利亞時代主要的藝術評 論家拉斯金(John Ruskin) 及著名設計家莫里斯(William Morris),二人所提倡的新工 藝浩型運動,在建築及工藝設 計風格上偏愛模仿自然形態之 美,比如植物的線條、蔓藤的 流動及鳥類的飛翔等,並使用 明朗的色彩描繪纖細的圖案, 促使深富手工藝表現精神的彩 瓷再度興起,更從阿拉伯和中 國的瓷器汲取靈感,以機械大 量生產。

這類歐洲彩瓷的設計,使用新的圖案及顏色來創作,

有別於傳統式樣,使得新「彩瓷」種類更加多樣、造型更流線、色彩更豔麗,頗受歐洲早期建築師如瓦格納(Otto Wagner)等人的青睞,運用於近代建築(約十九世紀初)設計中。西方建築史上所謂的裝飾藝術(Art Nouveau)時期,把彩瓷運用於建築物上是一種時

台夫特手繪彩瓷

裝飾藝術(或新藝術)時期的彩瓷

尚流行的代表。

西方彩瓷圖案喜用花草 及幾何紋樣,這是受到伊斯蘭 教禁止偶像崇拜的影響,由於 不能使用人物造型,進而發展 出變化極為豐富的所謂「伊斯 蘭式」花紋。其特色是圖案具 有四方連續的延展性,可以在 牆壁上做無限制的擴張,或運 用紅、黑、黃、綠、白等顏色, 組合成格子、星形、菱形等工 整圖形。另外,也有一些花磚

伊斯蘭式圖樣/西班牙 格拉那達的阿罕布拉宮

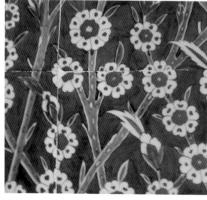

採用抽象化的花草紋樣,如蔓 藤般蔓延,適合作為建築物的 框邊及線腳裝飾。

連接歐亞大陸的土耳其 伊斯坦堡,於十七世紀鄂圖曼 帝國時期建造的藍色清真寺, 整座建築裝飾著二萬片以上的 伊茲尼克(Iznik)藍瓷磚,

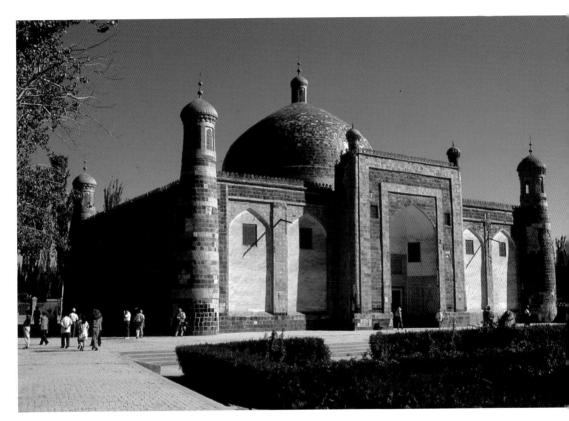

並透過紅藍綠不同的顏色組合 出五十多款的鬱金香圖樣, 十分細膩精緻,可以說是藍色 清真寺最珍貴的資產。進入寺 中,光與藍磚的巧妙映襯,更 顯出寺內的典雅與沉靜。

多年前,我曾在一次中國 大陸的絲路之旅中順道參訪了

新疆民居,親眼見到受到伊斯 蘭文化影響的當地建築物,不 管是民居或清真寺, 裝飾一律 是花草紋樣,可見這種設計方 式流傳之廣遠。

新疆阿帕霍加墓(香妃墓)

伊斯蘭式的各式花草圖樣

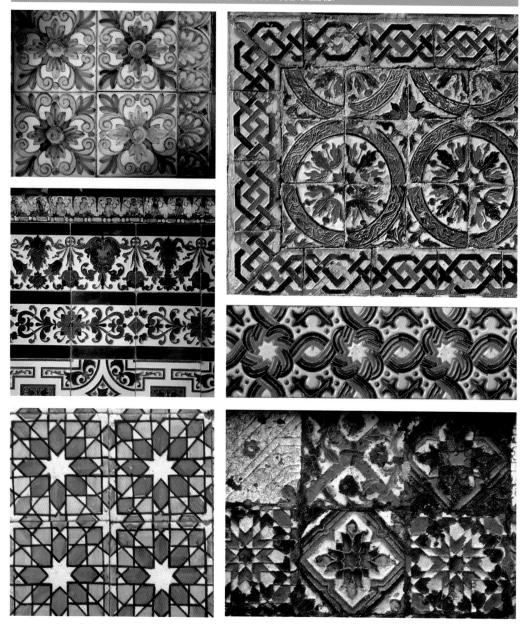

直至現在,不管時代如 何變遷, 瓷磚的魅力依舊, 應 用也很廣泛,甚至在美國東西 岸的幾個大城市裡,比如加 州、舊金山或洛杉磯都還可 以見到手工瓷磚專賣店。數年 前,我旅遊至美國西部加州 外的卡塔莉娜小島(Catalina Island),看到遍布以「彩瓷

面磚」為裝飾的各種景觀,如 噴水池、花台、圍牆、階梯、 招牌及建築物壁飾,營造出以 藍天、碧海及「彩瓷」為觀 光度假小島的獨有特色。而 2014年到美國本土最南端的 基韋斯特 (Key West) 造訪海 明威故居時,也驚喜地發現其 建築鋪面同樣是彩色瓷磚。

海明威故居的 地板鋪面

美國瓷磚的應用

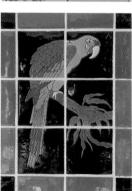

瓷磚應用甚廣,花台、噴水池、牆面都可發揮 創意。加州的卡特莉娜島 (Catalina Island) 則以熱帶鳥類、海豚等構圖表現島嶼風情。

日本彩瓷面磚歷史

東方的日本,則是自從 1868年明治維新後才大量吸 取西洋文明。當十八世紀末葉 西風東漸時,日本的近代建築 幾乎放棄了傳統,建造大量的 洋式建築,除外觀多模仿西洋 形式外,室內裝修及材料也都 從歐洲購進,彩瓷面磚也在同 時引進。

2003 年發掘出土證明, 日本窯業於 1796~1871年己 有高水準的珉平燒窯。1908 年淡陶株式會社在此良好燒陶 基礎下,研發由濕式成形法改 為乾式成形法,製造出硬質瓷 磚成功後,很快地也能自製出 品質良好的彩瓷了。加上當年 (約 1918~1932年)又深 受西方文藝復興裝飾風格的影 響,「彩瓷文化」就此在日本 廣泛的製造、推廣及運用。 這種方形彩瓷面磚,最初 在色澤及圖案設計上都直接仿 製英國 JOHNSON 維多利亞瓷 磚,因此被稱為「仿維多利亞 樣式瓷磚」,尺寸 150~ 153 公 釐 (mm),與維多利亞瓷磚的 六英寸尺寸相當。另有一說指 當年日本廠商與英國廠商技術 合作,且受委託代工授權生產, 所以圖案及尺寸才會一模一樣。

二次世界大戰(1932年 ~1945年)在日本占領中國 東北期間,結合部分的清朝宗 室在中國東北地區建立了「滿 洲國」,並開始大量移民日本 人,同時也在此設廠製造在日 本已技術成熟的「彩瓷」,透 過大量的人力快速生產。

在中國東北製作的成品, 與日本國內所生產的彩瓷,在 品質、色澤、尺寸及每片重量

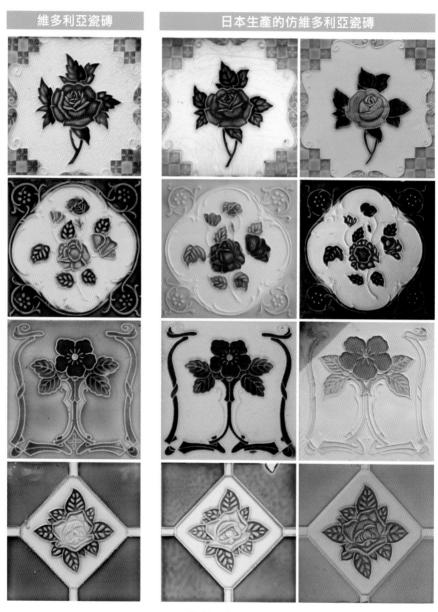

這種日本彩瓷面磚,最初在色澤、圖案設計及尺 寸上都直接仿製英國維多利亞瓷磚。

等方面都略有差異,比如:尺寸較小,通常以150mm為主(日本國產以152mm為主); 磚厚度較薄(約9.18mm),而日本國產者為9.78mm,英國產為13.98mm;一般磚敲

起來的聲音較濁,但日本國產 磚敲起來的聲音極為清脆, 可見窯燒時的溫度不同。此 外,磚背面雖然也有 D.K. 及 FM 等公司商標字樣,但其溝 紋與日本國產不同,且日本國

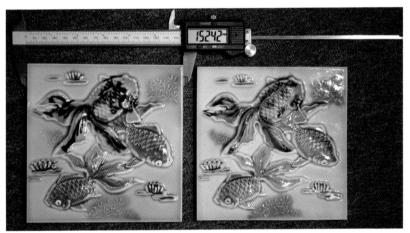

上下彩瓷花樣一樣,但尺寸不同: 上面是日本產, 尺寸以 152mm 上;下面是中國東 北出廠,尺寸以 150mm為主。

產皆有加注 MADE IN JAPAN 字樣。這類彩瓷,在台灣也有大量發現。(此突破性發現,在此特別感謝新加達瓷磚達人 Victor Lim 的解說分析,為我釋疑。)

至於圖案方面,日式彩瓷 喜用花草、幾何紋樣,以幾何 紋樣來說,偏愛使用兩個正方 形四十五度錯開所形成的八角 星形,此種八角星形其實源自 阿拉伯式圖案;在方形瓷磚的 四隅,則喜用四十五度斜邊構 圖,如此可與其他鄰近瓷(約 三片)再構成一個多邊形花 紋,產生繁複多變的趣味。當 時也大量參考了法國的新藝術 風尚,圖紋樣式開始跟隨流行 的腳步。

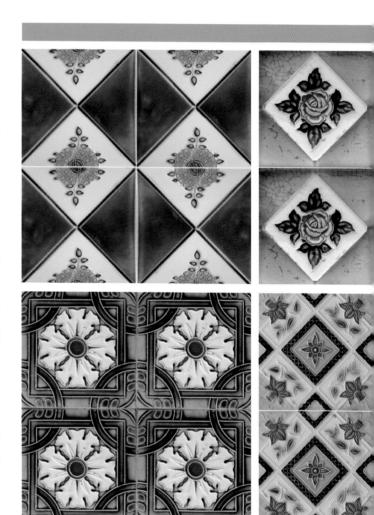

各國彩瓷面磚文化 69

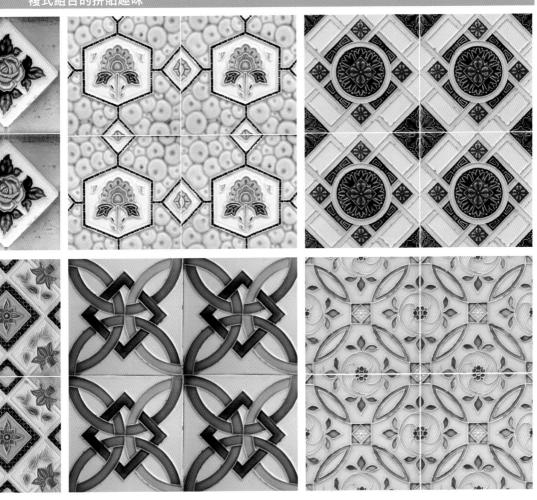

由單片與鄰近三片再度構成另一個繁 複多變的大圖案,圖案喜用花草幾何 紋樣, 造型適合無限延伸。

纯日式傳統風格的彩瓷

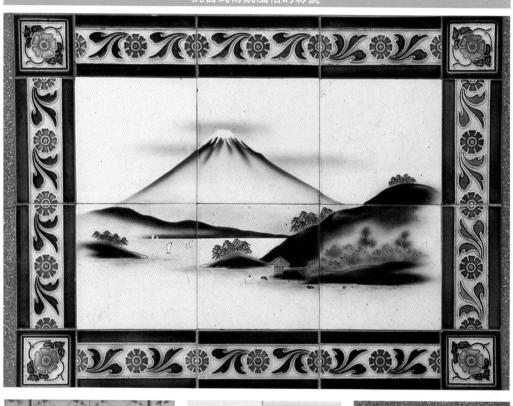

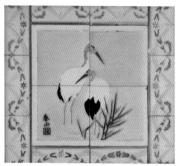

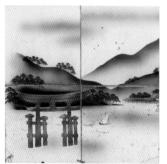

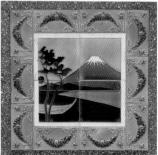

這類彩瓷充滿日本味道,題材包括富士山、花鳥、神社、鳥居等日人喜愛的圖案。

除了西式花草、幾何紋樣 外,日本彩瓷後來也研究開發 了屬於自己特色的瓷磚,融入 了深富日本傳統文化的花鳥紋 樣,如菊花、梅花、櫻花、白 鶴及富士山等圖案;有些則使 用蔓藤或葡萄葉,讓枝葉呈現 豐富的曲線。

此外,日本為了外銷他 國,也迎合各地的風俗,生產 頗具異國風情的彩瓷,比如中 國傳統的吉祥圖樣 (壽桃、石 榴、佛手瓜、花籃),還有台 灣盛產的鳳梨、香蕉等水果或 龍、獅、鳳,印度則有神佛、 東方三聖及印度文字等。

迎合各地風俗的日產彩瓷

專為印度市場設計生產的彩瓷,內容包括印度特有神佛或是印度建築。

迎合中國市場的吉祥紋樣

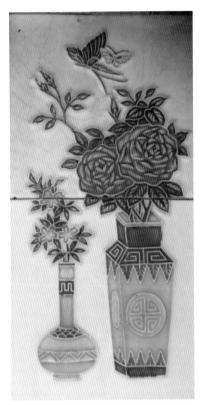

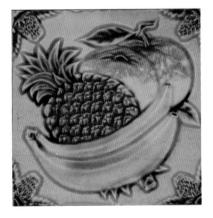

這類專為中國市場 設計生產的彩瓷, 紋樣都具有吉祥寓 意,比如花開富貴、 四季平安、鴛鴦貴 子、福壽雙全等。

有趣的是,日本境內的 建築並未大量使用彩瓷,除少 數仿歐洲建築(即日人所稱的 「異人館」)有使用外,在日 本的傳統建築中鮮少用到這類 花磚。我曾多次特地去日本尋 訪,好不容易在京都找到一家 受到推介的西陣(SARASA) 咖啡館,其前身是一家有近 九十年歷史的湯屋(澡堂), 原名為「舊藤之森溫泉」。改 建後的咖啡館內外還保留著昔 日澡堂的部分舊貌,一大片牆 從下到上貼滿彩瓷,花紋均是 台灣熟悉的,但一整片的「大 陣仗」還是挺壯觀驚人的。

京都西陣咖啡館,一大片彩瓷是昔日澡堂的舊跡。

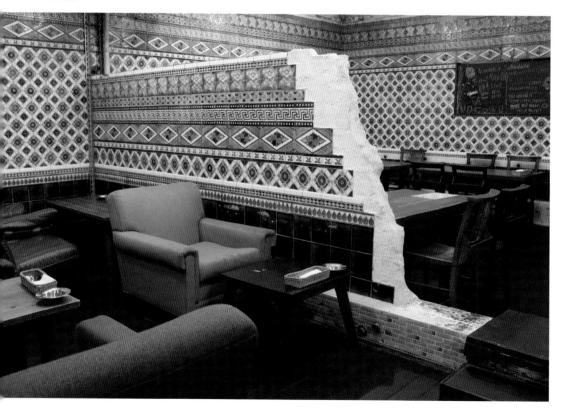

我猜想在日本這類彩瓷的 使用率遠不如台灣的原因,或 許是我本人地緣不熟、探訪未 廣吧!但原因也可能是日本人 的民族性不喜歡使用彩度高、 顏色近乎豔麗的英國彩瓷面 磚。日本的傳統住宅大都是木 構造為主,外牆則以石灰壁、 木板或土壁構成,室內多為木 製窗戶、紙門居多,因此在構 造方面沒有適用彩瓷的地方, 只有少數如近代的盥洗室等, 彩瓷才有用武之地。

日本大量生產「彩瓷」, 既然供過於求,只好外銷到 國外,此策略的確是成功的。 這股流風隨著中國清末五口通 商,出口至大陸上海、廣州、 東北、廈門及金門、東南亞等 地。我在閩粤沿海一帶從事民 居考察時,也驚見彩瓷面磚的 大量使用,在1992年那次旅 程中,最難忘的就是造訪中國 廣東汕頭灣海縣隆都鎮前美村 陳宅。屋主在南洋經商致富, 引進彩瓷面磚與馬賽克併貼技 法,組合後發揮出的裝飾功 能簡直達到極致,從鋪面到屋 頂無處不貼,甚至連瓦當滴水 都不放過。彩瓷面磚的大量裝 飾,使得整棟建築熱鬧非凡, 令人眼花撩亂。這些瓷磚歷經 近百年,花紋色彩依然亮麗如 新。像中國這樣把大量彩瓷應 用於傳統建築物、合院的手 法,我想西方的初創者一定始 料未及吧!

中日戰爭於 1937 年開打後,日本國內開始進行物資管制,彩瓷被視為非必要的裝飾奢侈品,不屬於國策必需品,再加上彩瓷也被發現所上的某些釉色料含有比重極高的鉛,對人體有毒害,因此產量頓減。到了 1941 年太平洋戰爭爆發後,彩瓷更是全面停產,即便 1945 年戰爭結束,日本國內的彩瓷也不再開工復產了。

廣東汕頭前美村陳宅的面磚應用

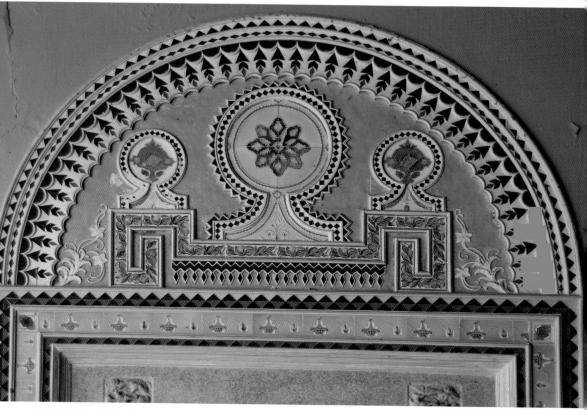

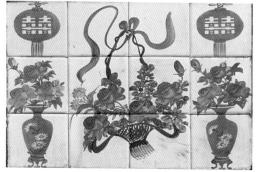

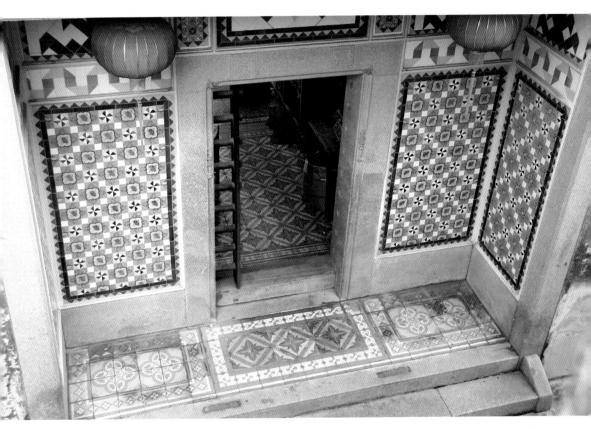

陳宅內外使用了大量的彩瓷,連同馬賽克 的拼貼技法,把彩瓷的特色發揮得淋漓盡 致,彰顯了主人家的豪氣與財力。

東南亞彩瓷面磚歷史

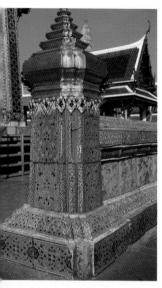

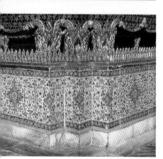

泰國曼谷玉佛寺的圍牆 及殿內裝飾使用了大片 彩瓷,風格近似中國瓷 版畫。

東西文化的大量交流始 於十八世紀,歐洲各國如英 國、法國、西班牙、荷蘭在東 南亞建立殖民地後,引進了無 數西方文明科技及建築樣式。 十九世紀時期,大英帝國是全 球最強的工業國家,彩瓷製造 技術及圖案設計,比起其他國 家更為卓越先進。當年英國與 亞洲國家進行貿易,維多利亞 瓷磚也是主要的出口項目,強 制傾銷至殖民地各國。我曾於 數年前到印尼峇里島旅游,在 當地的傳統神殿建築也看到此 種瓷磚,圖案典雅細膩、色彩 豐富、設計優美、線條婉約, 一望即知是西方文明的產物, 今人印象深刻。

泰國的曼谷廟宇內,也有 許多以鑲嵌馬賽克及彩瓷為裝 飾的立面及檻牆,其圖案雖為 花草蔓藤,但風格很接近中國 畫,這又是彩瓷文化表現的另 一特色。

在新加坡、馬來西亞這些 英國的前海峽殖民地,可以見 到琳琅滿目的各色維多利亞瓷 磚,這些多用途的正方形瓷磚 廣泛應用在建築裝飾上;而長 方形瓷磚可當邊框使用。不管 是街屋立面牆、地面及室內牆 上,甚至是回教清真寺內都受 到當時的流行風尚影響,大量 使用彩瓷做為貼面。

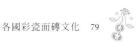

馬來西亞、新加坡瓷磚應用

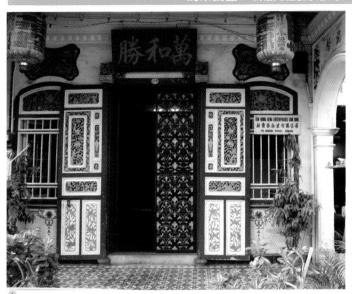

- ① 街屋以彩瓷面磚裝飾/檳城
- ② 店屋立面貼滿彩瓷/檳城
- ③ 窗邊框飾/麻六甲
- ④ 店屋/麻六甲

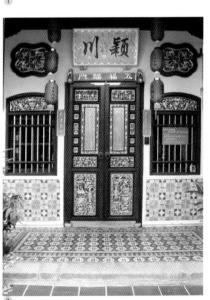

馬來西亞、新加坡瓷磚應用

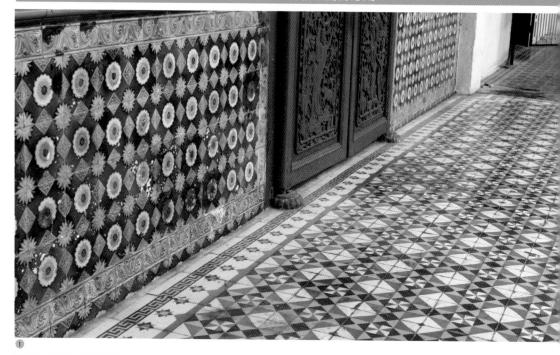

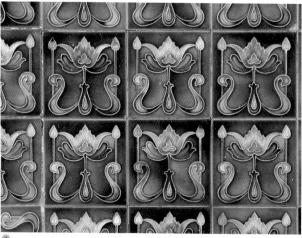

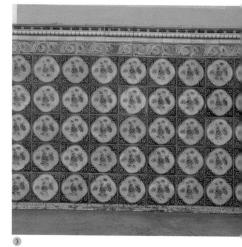

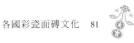

- ① 楹牆/檳城
- ② 海峽殖民時期英國維多利亞瓷磚/檳城
- ③ 店屋的廊牆、鋪面均貼彩瓷/檳城
- ④ 五腳基/新加坡
- ⑤ 檻牆/麻六甲
- ⑥ 邸宅院牆/新加坡
- ⑦ 戲院外牆瓷磚人物/新加坡

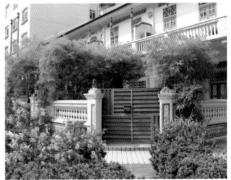

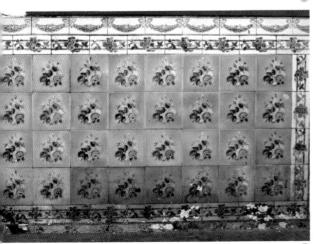

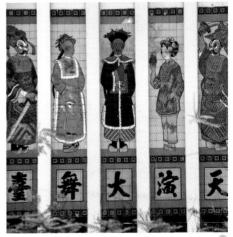

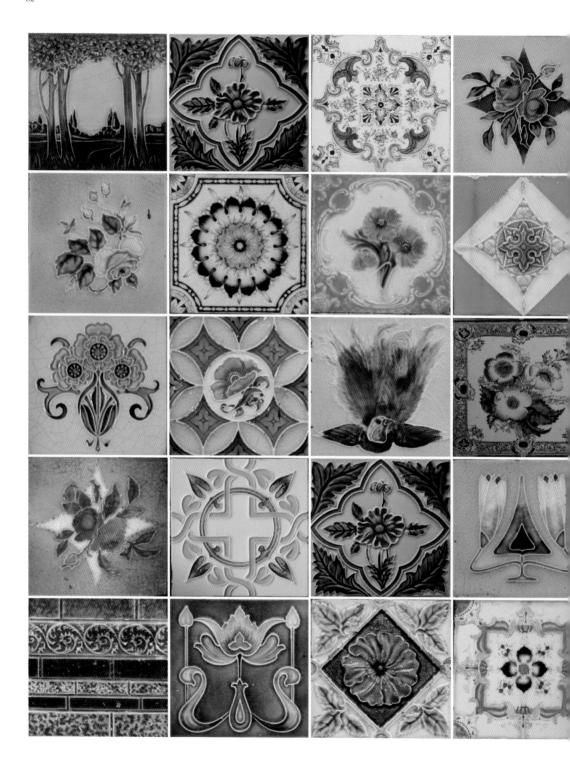

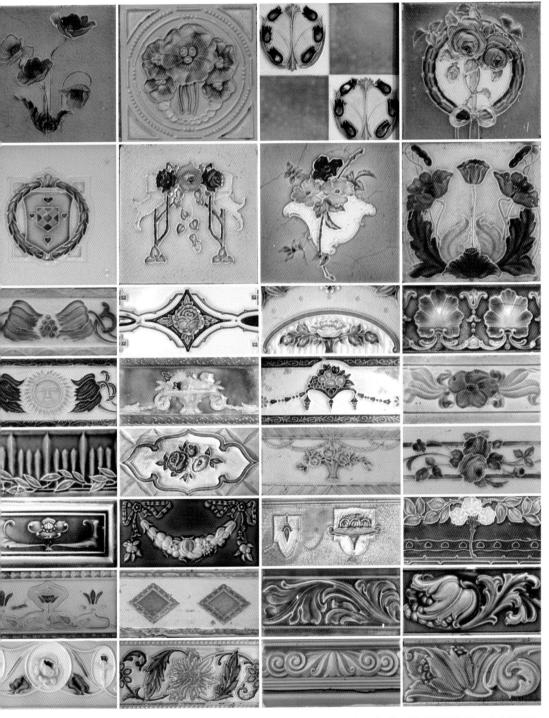

這類英國維多利亞瓷磚,在新加坡、馬來西亞檳城、麻六甲等地 的殖民時期建築上經常可見。

在印度,宅第院落也可見 到大量貼上彩瓷面磚的牆面, 追溯其源頭,可以確定是受到 西方文化影響所留下的時代產 物無誤。我發現東南亞一帶的 彩瓷源頭早期都來自英國,從 外觀花色質材可以分辨;但在 1925年後,由於日本生產的 彩瓷,因交通便捷且售價又比 英國彩瓷便宜,東南亞市場此 後幾乎全被日本生產的彩瓷所 攻占了。

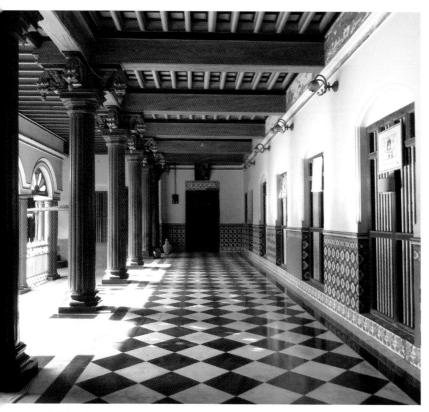

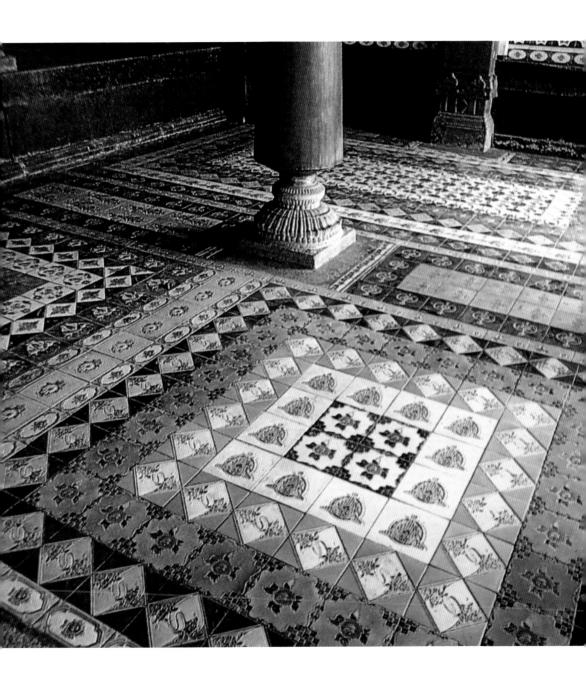

花磚紋樣 瓜果

以各種植物果實為主題,常見於歷代的裝飾手法中,包括模印、貼塑、雕刻、彩繪等多種不同的表現方式。在台灣傳統的建築裝飾中,也喜歡使用「瓜果」紋樣。可食用的瓜果類紋樣,通常會搭配藤蔓來呈現,代表民生豐裕、物產富饒,或是綿延不絕、子孫昌盛等吉祥寓意。

常用的瓜果組合一脈相傳,從明清沿襲到現在,比如佛手、桃子、石榴組成的「福壽子三多」,寓意多福、多壽、多子。葡萄、金瓜、葫蘆、枇杷、柿子、桃、李、金桔,以及香蕉、鳳梨、橘子等組合,則取諧音或多子的特性,或因為神話典故,而被賦予祝福、祈祥、招好運等意涵,比如香蕉的「招來」、鳳梨的「旺來」、橘子的「吉利」、柿子的「事事如意」,以及桃子的「增壽」等。有時瓜果類也會搭配花籃、花瓶等器物,或是祥禽瑞獸一起構圖,比如桃子與蝙蝠的組合代表「福壽雙全」。

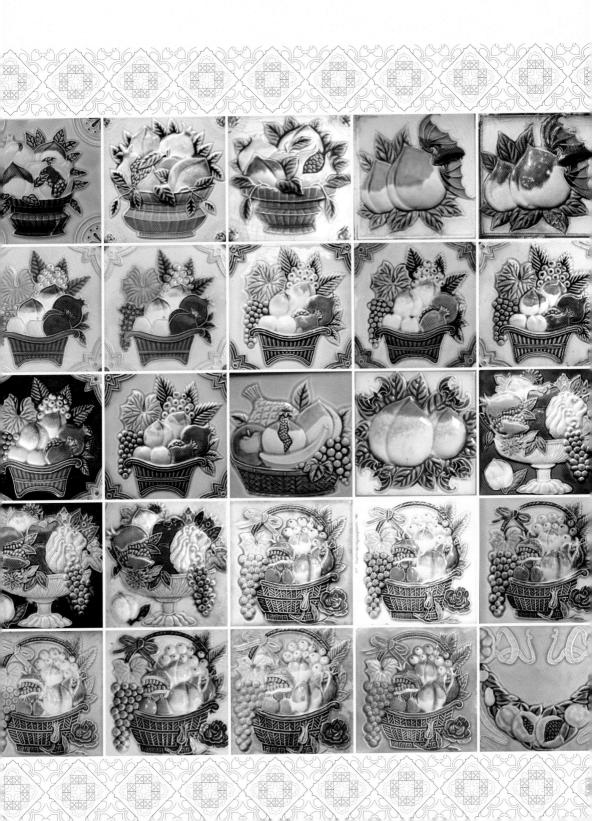

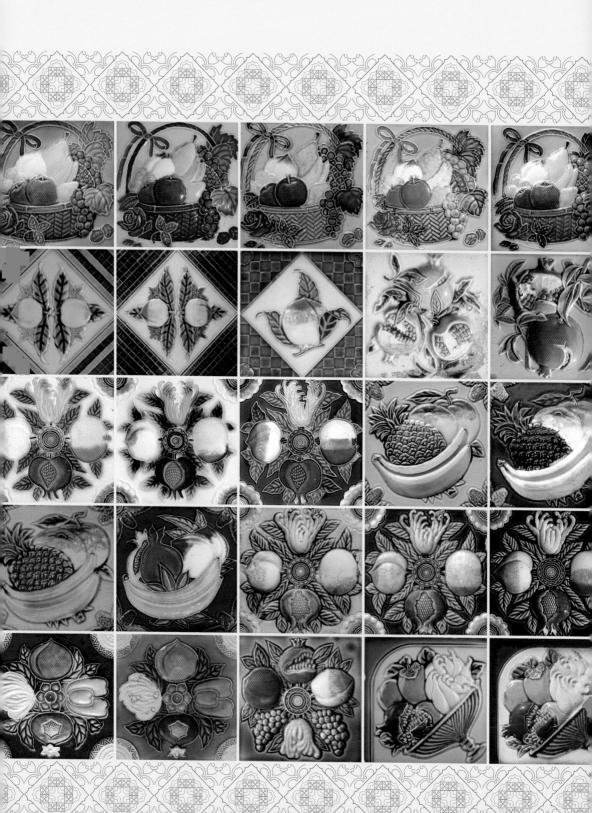

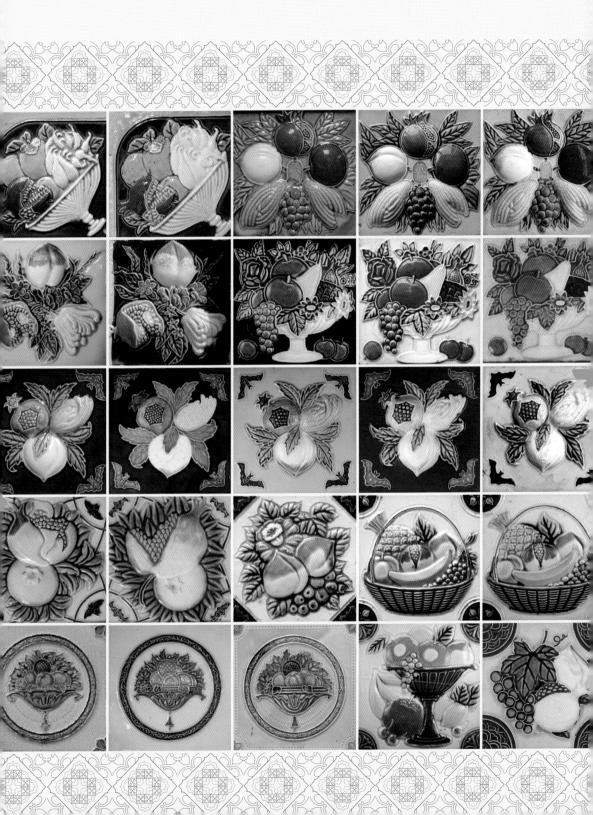

台灣彩瓷面磚文化

相較於傳統建築使用的石雕、磚雕、彩繪、剪黏,彩瓷在施作上,不管是工時或價格都比傳統建築裝飾更快速又便宜,加上彩瓷顏色 亮麗、方便包裝運輸、經久耐用,這種種有利的因素,讓彩瓷貼面 在台灣建築史上留下了璀燦的一頁。

剪黏:立體馬賽克

若以台灣近代建築文化 史而言,從材料、構造與形式 等諸多方面觀察,在瓷磚文化 之前,要說獨領風騷的建築裝 飾藝術,那就非「剪黏」莫屬 了。台灣開始使用瓷片裝飾, 可見於清乾隆年間的台南三山 國王廟。在這之前,從廣東潮 汕的傳統建築,可以知道建築 裝飾特色是在屋背上施以泥塑 彩瓷,這就是所謂的「剪黏」。

「剪黏」的做法是先塑造 表現題材的大致外形,再選取 適當的陶、瓷碎片或彩色玻璃

畫家顏水龍於 1969 年創作的馬賽克鑲 嵌作品「水牛圖」。 攝於台北圓山劍潭 公園。

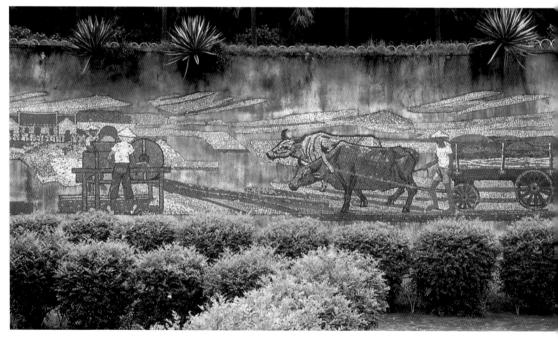

嵌於被塑體的外表,基本上與 西洋的馬賽克嵌畫有異曲同工 之妙。以使用材料來說,最早 馬賽克的材料是利用大自然的 鵝卵石及大理石;而中國的陶 瓷用以燒製的黏上、瓷土,也 是取之於大自然。台灣沿襲了 這項傳統,早期利用打碎的陶 碗瓷片來做嵌飾材料,依照塑 體的凹凸,選擇或剪裁出適當 的陶瓷片,鑲嵌出外層的色彩 與形狀,可以說是「立體版的 馬賽克」。

剪黏技巧在清末民初時的 寺廟建築即已採用,並隨著移 民傳入台灣,早期流行於台南 府城及鹿港等地,此後漸漸傳 布全台。1920~1930年代, 從大陸汕頭來台的匠師何金龍 及廈門匠師洪坤福是其中的佼 佼者,兩人的作品表現最為出 色,至今在佳里金唐殿與艋舺 龍山寺,還留有他們精彩的剪 黏作品。

傳統裝飾工藝:剪黏

然而,剪黏還是不同於瓷磚,前者是將碗片剪形貼於塑好造型的灰泥上,跟西洋傳進來的方形瓷磚不同,唯一相同的僅是同屬「鑲嵌」的施作技法而已。

在台北圓山的劍潭公園裡頭,有一幅由前輩畫家顏水龍於 1969 年創作的「水牛圖」馬賽克鑲嵌作品,全長有 100公尺,描繪的是早年台灣傳統農村的恬靜農耕景象,此大型的公共藝術增添了圓山地方景觀藝文特質。

台灣彩瓷面磚的使用

台灣開始大量出現這種色彩明亮的建築面磚,可能始於1920年代,當時日本統治台灣已過二十多年,社會略趨安定,產業亦漸興盛,鐵路貫通南北,人民生活寬裕,除了官方的公共建築之外,民間也出現了不少豪華大宅及規模宏大的寺廟,而這種裝飾性強的建築面磚正符合時代所需。

究其原因有三:第一點, 相較於傳統建築裝飾使用的石雕、木雕來說,彩瓷面磚成本 低廉,而且施工容易快捷。其 次,雖然當時台灣的建築物習 慣使用的外表被覆材料是油漆 彩繪、泥塑、洗細石子等,但 彩繪不耐日照,容易褪色,每 隔幾年必須重新粉刷,既費時 又費錢;洗石子耐久性較佳, 可惜色彩貧乏單調;反之,瓷 磚具有亮麗、耐候、不易變質 等特點,又易於保養,恰好能 有效解決上述材料的缺憾。第 三點,屋主可在施工前就先看 樣,對於施工完成後的效果可 以全盤掌握。

正因為上述優點,於是不同尺寸及色彩的彩瓷被廣泛及大量地運用在台灣傳統建築的外牆與室內,甚至街屋店鋪的立面也不落人後。流風所及,貼瓷磚漸漸成了財富、身分、時髦的象徵,不僅傳統建築民居、寺廟的牆面及神龕大量使用彩瓷,連家具也鑲嵌彩瓷,幾成氾濫狀態。

如今在台灣寺廟及民宅尚 可見到這類代表建築,比如宜 蘭昭應宮、艋舺龍山寺、新竹 城隍廟、桃園景福宮、新埔上 枋寮劉宅、霧峰林家、台南麻 豆林宅等,以及屏東內埔、三 峽、大溪、舊湖口老街、彰化 鹽水、嘉義大林等地稍具歷史 的建築。不只台灣南北各地, 離島澎湖及金門民宅也能發現 大量使用彩瓷的建築。

此外值得一提的是,日治 時期在台南地區也曾出現一種

「手繪瓷磚」。這類瓷磚是從 日本進口純白色的瓷磚,再由 台灣本地畫師在上面彩繪圖案 後,委由合作的燒製廠特別生 產。此類「手繪瓷磚」的紋樣 通常都是迎合台灣人喜好的吉 祥圖案,融合了當時的時代背 景、環境,發展出迥異於其他

麻豆林宅的合院檻 牆,彩瓷面磚的顏 色依然鮮麗。

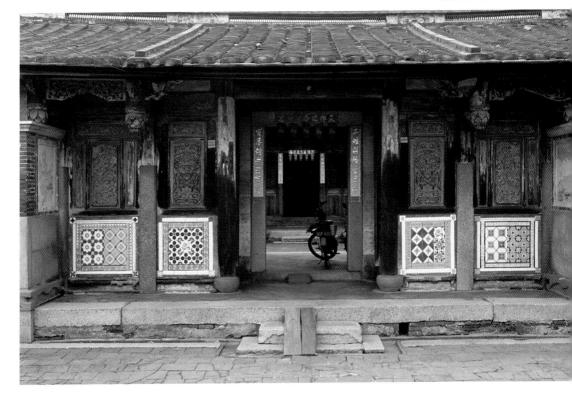

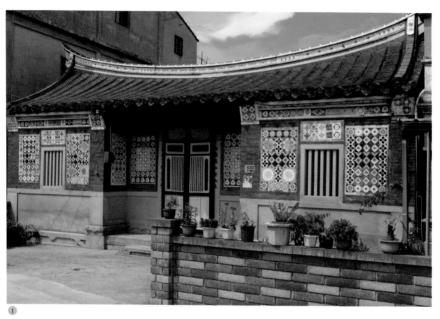

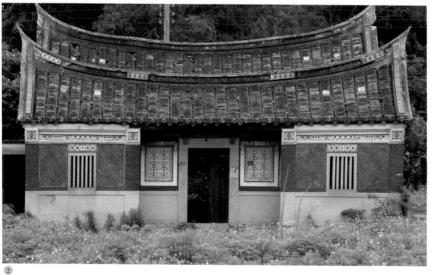

① 金門民居的正立面 ② 金門庵邊村民宅 ③ 屏東民宅的院門 ④ 金門東沙村民宅

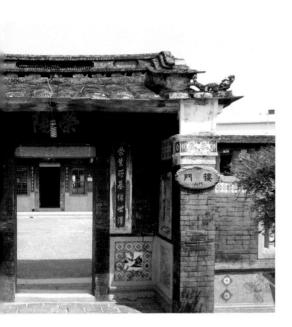

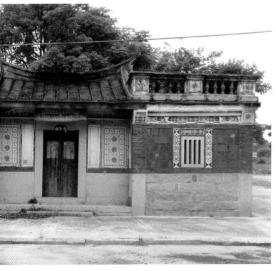

地區的彩瓷裝飾,比一般正規 生產的彩瓷面磚更富有台灣地 域性的特色。

在1935年(昭和十年) 日本發動東亞戰爭後,由於戰 時輸出管制及禁止奢侈品的使 用,彩瓷的供應量驟減,台灣 在逐漸買不到此類彩瓷的情況 下,新宅屋大量使用彩瓷面磚 的盛況就此劃下句點。

追溯台灣彩瓷面磚的流 行,前後僅約十五年左右,最 久也不會超過二十年,但彩瓷 面磚影響之深遠,雖已過了 九十多年,至今仍令人懷念。 也正因如此,我們可以透過現 存傳統建築是否貼有彩瓷,初 步判斷該建築的建造年代,當 然有些貼有彩瓷的建築物可能 不是在這段年代裡所修建,但 就古蹟保存研究的角度來說, 彩瓷這種建築材料仍是追溯建 築物歷史的有利證據之一。

彩瓷面磚的源頭取得

在田野實地查訪的過程 中,我曾經從一些毀損的殘 破瓷磚背面,或是已掉落瓷 磚的牆壁貼面,依稀看到來 自海外出廠品牌的字樣。比 如標明出產國及產地的,包 括「MADE IN JAPAN」、 MADE IN ENGLAND MADE IN NAGOYA 或「MADE IN OSAKA」 等等; 載明商標或製造廠商 的,包括 FUJIMIYAKI TILE WORKS DANTO KAISHA LTD DANTO KABU SHIKIKAISHA SAJI TILE WORKS JOHNSON MS TILE WORKS 及 GWILIOR BOM T7RB 等等;還有會計簡 寫,比如FM(FUJIMIYAKI, 不二見燒)、SH(佐治)、 **DK**(淡陶燒)、**ST**(佐藤)

等等,以及著作專利號碼 (ENGLAND 3273 K 等)、 產品編號(意匠登錄 XX 號、 10 SHACHI S3C、9017K52 等)。這類彩瓷,在台灣、金 門、澎湖及中國大陸的福建、 廣東等地許多約建於十九世紀 初的現存建築中都可見到,多 有相似重複之處,不難推測應 該是來自同一個製造源頭:日 本及英國。

在日本統治台灣的1920 ~1940年間,日商為了消耗 多餘產品謀利,大量傾銷彩瓷 進入台灣。相較於傳統建築使 用的石雕、磚雕、彩繪、剪黏, 彩瓷在施作上,不管是工時或 價格都比傳統建築裝飾更快速 又便宜,而且匠師只需會運用 一般的黏著技術即可,不用像 傳統裝飾的匠師需要長時間的

背面辨認出廠地及品牌

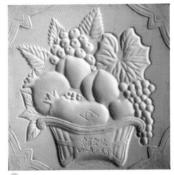

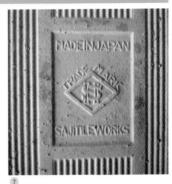

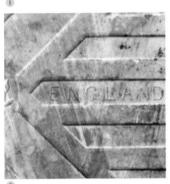

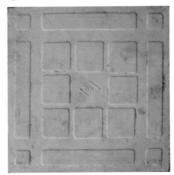

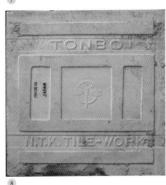

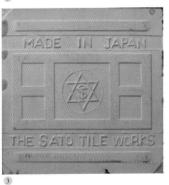

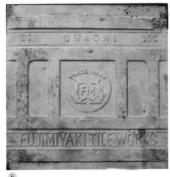

- ①②英國(MADE IN ENGLAND)
- ③ 日本 (MADE IN JAPAN) / THE SATO
- 4 5 淡陶公司 (DK / DANTO KAISHA)
- ⑥ 日本 (MADE IN JAPAN) / FUJIMIYAKI
- ⑦ 日本 (MADE IN JAPAN) / SAJI
- ⑧ 日本 (MADE IN JAPAN) / N.T.K.

養成教育,或必須具備特殊的 技術與藝術涵養。此外,彩瓷 材料色彩亮麗引人注目、短小 輕薄方便包裝運輸,如果在紋 樣設計上能符合傳統習俗的裝 飾意涵,又有日商大力推波助 瀾,想當然耳,一定會贏得民 眾的喜愛。而且,選擇舶來品 的彩瓷當裝飾材料,更迎合了 一般民眾的炫富心理,這種種 有利的因素,正是彩瓷貼面能 夠大行其道的原因。

根據金門建築史的記載, 早期建築材料多由大陸進口, 廈門至金門僅約八公里,船隻 往來便利,航程僅需數小時。

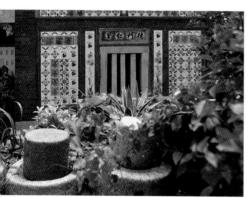

金門烈嶼、水頭古厝立面

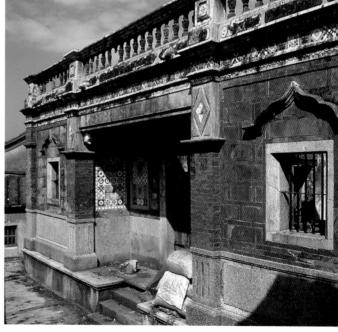

但是以年代推算,當時瓷器業 十分發達的中國並未出產建築 貼面磚,因此「彩瓷面磚」應 該是舶來品,由廈門轉口運到 金門。據鄉老們傳述:從前, 金門人至南洋討生活,奮鬥有 成致富後,不是競相匯寄銀元 回來翻修老家,就是在衣錦還 鄉時在故里營建豪宅,建造最好最漂亮的房子來光宗耀祖,而要凸顯自己的成功和顯赫,首選的門面裝飾建材當然就是時下最流行、最特殊、最豔麗且最新的彩瓷面磚,因此金門的老建築才會有那麼多的「彩瓷面磚」。

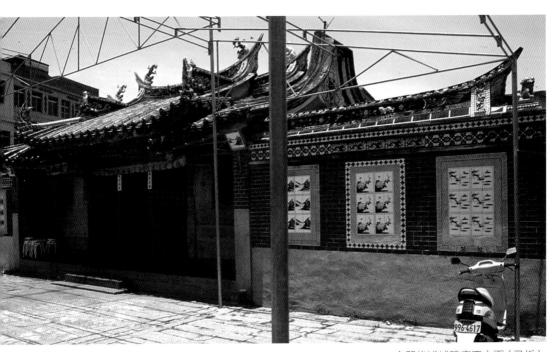

金門後浦城隍廟正立面(已拆)

彩瓷代表性建築 台北賓館的維多利亞瓷磚

日治時期台灣總督官邸 (今台北賓館),始建於明治 三十四年(1901年),當年 由日本建築師野村一郎設計, 採用法國風格的文藝復興樣 式,是那個年代樣式建築中最 精細的建築代表作品之一。其 內部客廳、壁爐及陽台使用的 彩瓷,都是由英國進口。室內 一共有十七座壁爐,採用的是 各式維多利亞瓷磚做裝飾,堪 稱是台灣維多利亞瓷磚的精美 展示場。

維多利亞瓷磚種類繁多,各具特色,包括:印花瓷磚(Transfer Printing Tile)、浮凸瓷磚(Relief Tile)、手繪瓷磚(Printing Tile),以及地坪磚。地坪磚有單色無紋的瓷磚(Quarries Tile)、幾何形組合瓷磚(Geometric Tile)及鑲嵌用的彩陶磚(Encaustic Tile)等類別,均由英國輸入。

印花瓷磚

印花瓷磚或稱轉印瓷磚, 是以銅版轉印後再以人工方式 來上色的瓷磚,細看之下會發

壁爐使用維多利亞瓷 磚裝飾,呈現英式的 典雅風格。

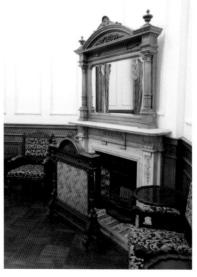

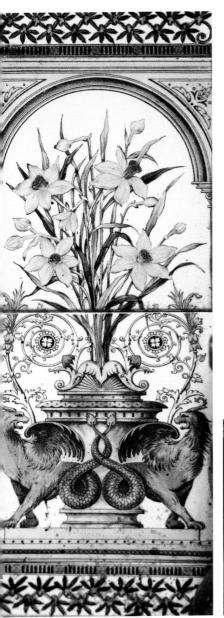

現這些瓷磚的顏色有些微不同。壁爐前地板的瓷磚,背後有壓印「L. T. ENGLAND」的商標,L. T. 是英國 Lee & Boulton 公司的簡稱,依其背後所壓印的紋樣來看,這是1896年~1902年間所製造出來的瓷磚。

在台北賓館的壁爐瓷磚中,以一樓第二會客室的銅版轉印瓷磚最華麗,壁爐兩側每邊以花鳥紋的瓷磚(6"×6")兩塊,加上兩塊一組的水仙花朵與西方瑞獸圖紋搭配,此乃賓館內所有瓷磚中最特別的。

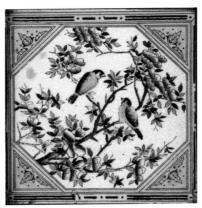

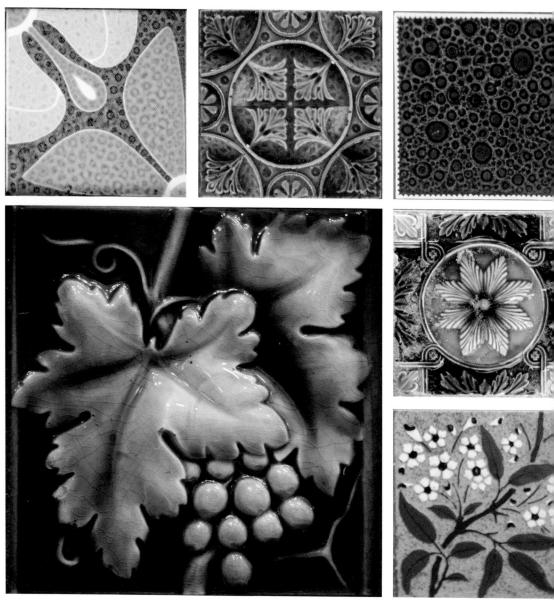

各式浮凸瓷磚,其中的深浮凸瓷磚層次更是高低分明。

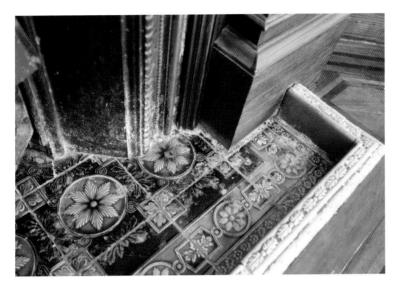

地板鋪面使用的 浮凸瓷磚。

浮凸瓷磚

這類瓷磚是上釉後過窯燒,成品透明亮麗,方法是利用模板厚壓泥漿成型,成品刻痕輪廓極深,極具層次感及立體感,比如葡萄與葡萄葉圖紋的深浮凸瓷磚。其他還有刻痕略淺的浮凸瓷磚,圖紋多為花朵及幾何圖樣。

其他瓷磚

台北賓館使用的瓷磚種類

樣式多樣,但是裝飾瓷磚的 尺寸都是以6英寸(6")為橫 矩(包括6"×12"、6"×6"及 6"×3")。另有一種尺寸為 3"×12"的立體瓷磚非常特別, 產品帶有凹凸刻痕,有牛鼻 形、邊框式及橫杆式。此類瓷 磚用於框邊,大都具有斜角, 最高處3寸,低處僅約1/5寸。 還有一種尺寸為3"×3"的瓷 磚,則使用在轉角處。

印花瓷磚,尺寸為 6"×12"。

框邊立體瓷磚,尺寸為 3"×12"。

框邊瓷磚,尺寸為 3"×6"。

框邊瓷磚,尺寸為 2"×6"。

轉角瓷磚,尺寸為 3"×3"。

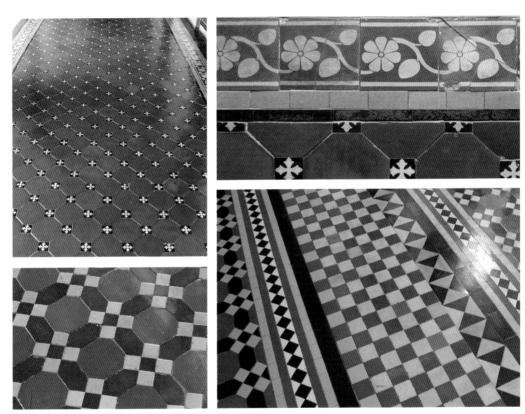

彩陶地磚

台北賓館的一樓陽台地 板所使用的地磚是彩陶磚,又 稱為鑲嵌地磚、彩色陶磚。這 些地磚的做法,是將對比色的 液態黏土倒進模具裡,背襯做 出圖案,底部加上黏土、水泥 及沙,外觀看似彩瓷面磚,但 因未上釉彩,也沒有再經過高 溫燒製的過程,所以顏色不似 彩瓷面磚那樣亮麗。這類彩陶 地磚不光滑、更耐磨,吸水率 及抗污性佳,所以多用於室內 外的地板鋪面。至於紋樣,則

台北賓館一樓鋪設 的地磚是彩陶磚, 大都以幾何形鑲嵌 組成。

以幾何圖案及近似花草圖案 為主,論題材設計的變化度來 說,豐富多樣性不如彩瓷面 磚,更仰賴的是排列組合時的 設計與美感。

台北賓館使用的地板瓷磚,圖紋可分為兩大類,第一類是尺寸6"×6"、咖啡色底、嵌入乳白色蔓藤花紋的瓷磚,

這些瓷磚排列組合成長方形連續紋樣,設計為陽台鋪面整體外圍邊框。至於第二類是尺寸 1 ¾ "×1 ¾ "、黑色底、嵌入白色菱角十字形紋樣的陶磚,再與另片咖啡色八角形陶磚組合搭配,組成陽台鋪面內部整體。賓館一樓內部的地板鋪面,則是使用幾何形的素色小

圓山別莊的壁爐, 使用新藝術風格的 維多利亞瓷磚。

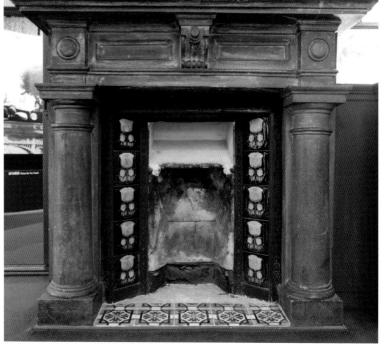

瓷磚鑲嵌組合而成,形狀有方形、三角形、八角形,尺寸有1~1.5寸、3寸、4寸、6寸、8寸等多種。

除了台北賓館,台灣使用 這些老瓷磚當主裝飾的現存建 築,還包括:建於1914年、 位於基隆河畔的圓山別莊(今 台北故事館),壁爐及洗手間 的瓷磚值得一看;建於1921 年的台灣總督台北醫院(今台 大醫院),入口大廳的牆面也 有難得的老瓷磚牆面。此外, 也有極少數的豪宅還保留著當 年初建時的老瓷磚,除了風采 依舊,更透出經歲月沉澱後的 典雅魅力。

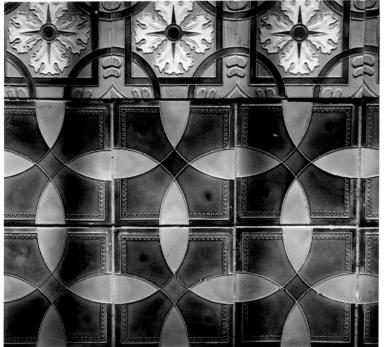

圓山別莊的洗手間 牆堵,以幾何圖案 的維多利亞瓷磚拼 貼而成。

台灣民宅彩瓷的使用位置

彩瓷與主體的融合性強,所以建築物從合院院門、院牆、水車堵、頂堵、身堵、裙堵,到三合院大厝身立面脊堵、墀頭、山牆、門楣、窗楣、廊牆、廊柱、匾額、聯對、水車堵、頂堵、身堵、裙堵;廳堂室內隔斷牆身堵、裙堵、地板鋪面;護龍間脊堵、廊牆身堵、裙堵、窗飾;以及檻牆、欄柱、廚房、儲水槽、洗手枱、鹽缸、花台、階梯等部位幾乎都可看見其耀眼的光芒。

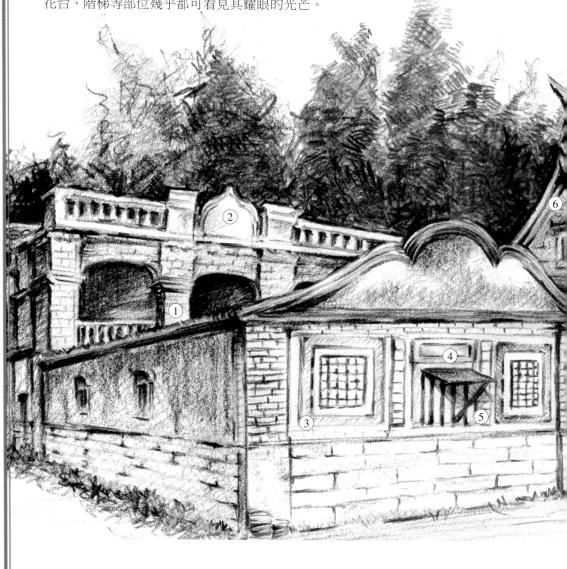

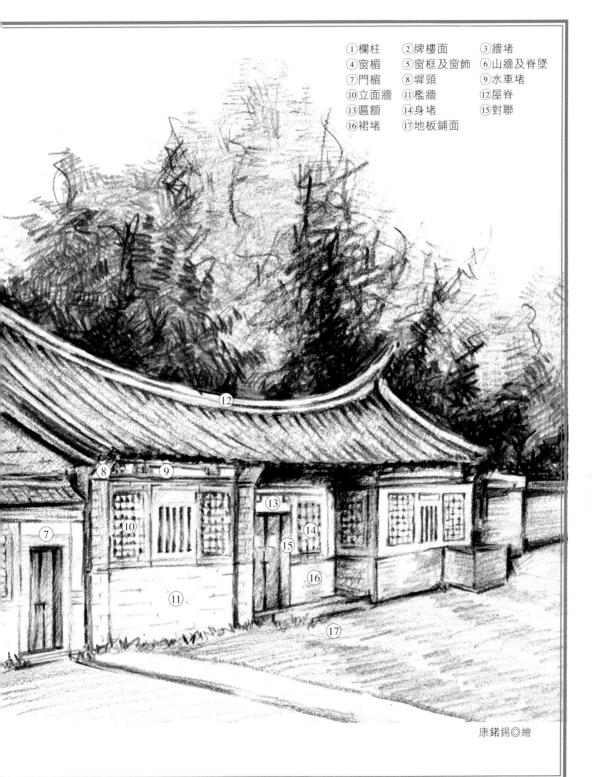

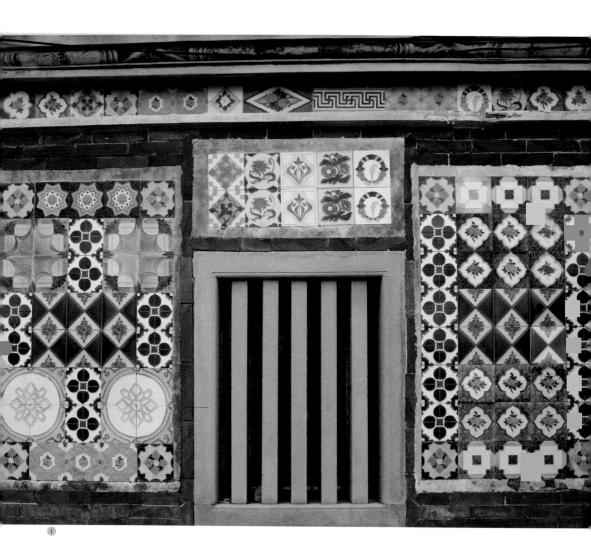

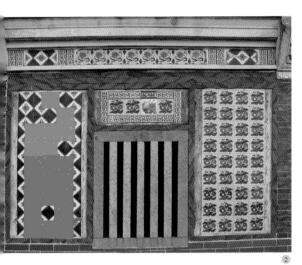

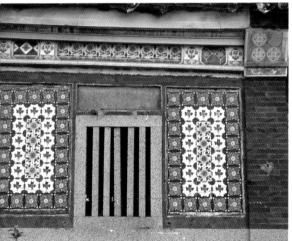

立面牆

- ① 金門·山外 ② ③ 金門·水頭
- ④ 台南·七股

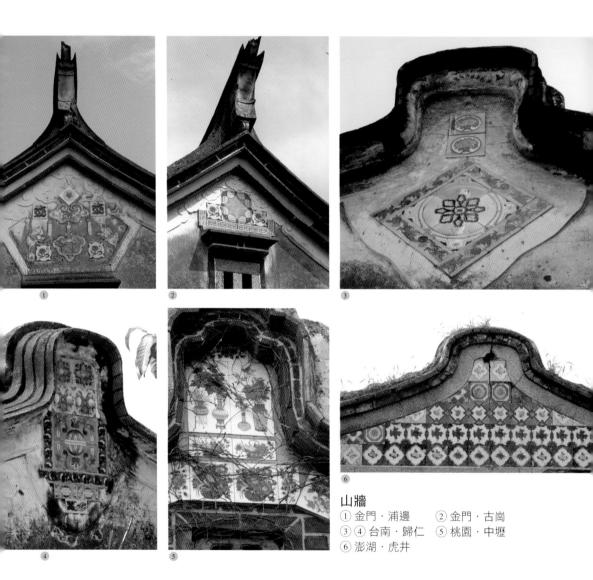

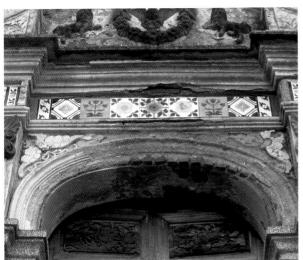

水車堵

- ① 金門·浦邊 ② 金門·碧山

牆柱頭

- ① 新竹 ② 澎湖· 望安

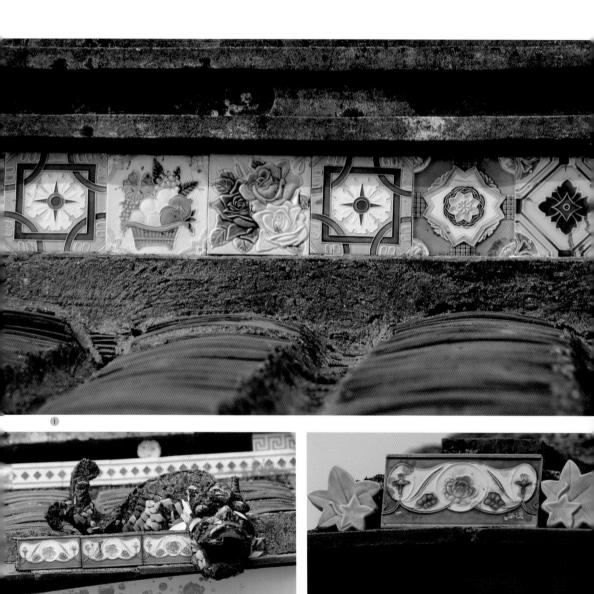

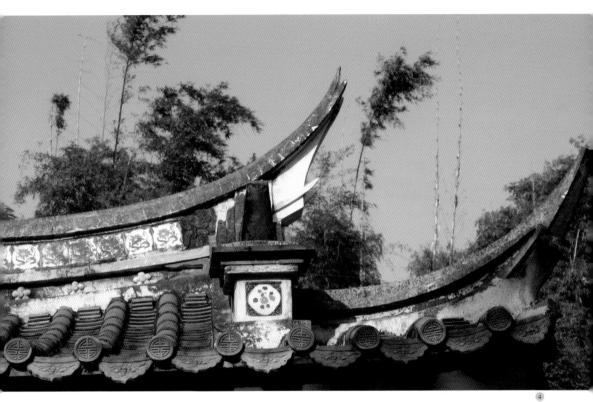

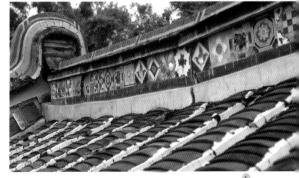

屋脊

- ① 台南 ② ③ 屏東·林邊
- ④ 彰化節孝祠 ⑤ 台南·竹圍後 ⑥ 淡水

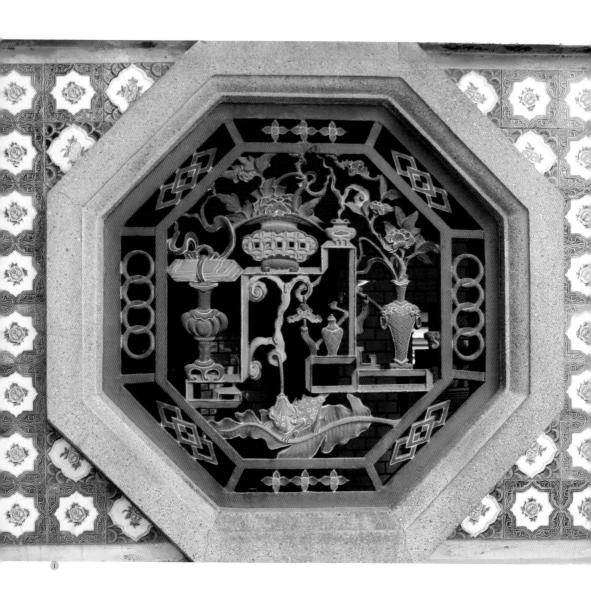

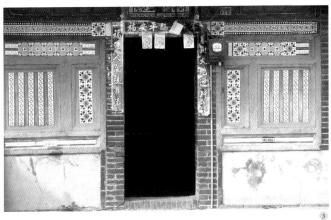

- **窗框與窗飾** ① 宜蘭城隍廟 ② 桃園
- ③ 4 雲林·台西

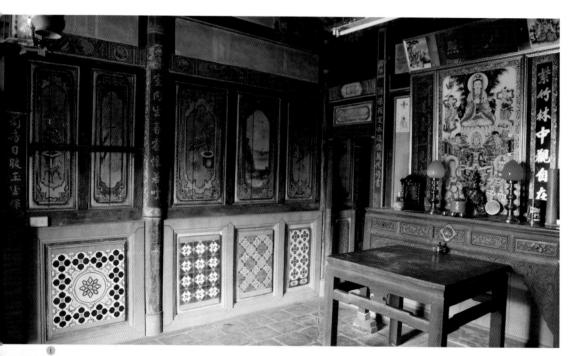

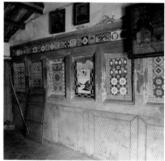

室內大廳牆身

- ① 嘉義·溪北 ② 桃園·南崁
- ③ 金門·水頭 ④ 高雄

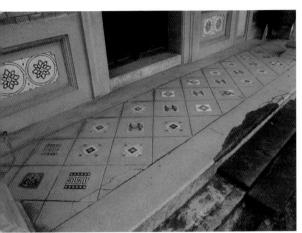

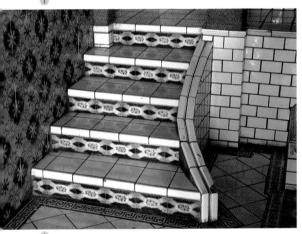

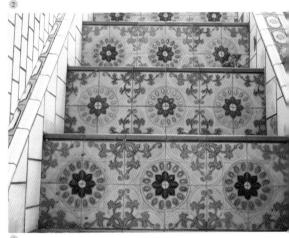

地板鋪面 ① 雲林 · 二崙 ② 高雄 · 美濃

樓梯 ③ ④ 高雄·美濃

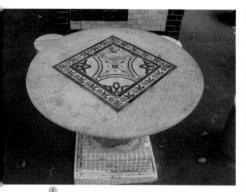

其他

- ① 桌子/新竹·新埔
- ② 廚房水槽/澎湖·五德
- ③ 花台/屏東·五溝水
- ④ 墀頭/新竹·新埔
- ⑤ 院牆/屏東·林邊
- ⑥ 升旗台/新竹·新埔
- ⑦ 廊柱/楊梅道東堂
- ⑧ 花台/台北·內湖

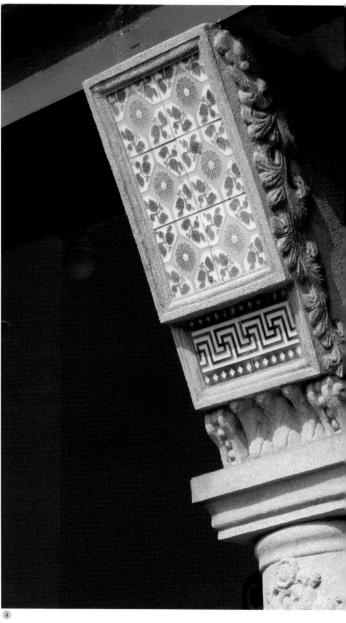

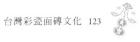

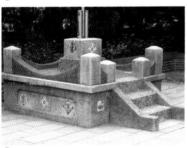

台灣家具彩瓷應用

彩瓷具有色彩明亮、豔麗、耐磨、 涼爽等優點,又是流行的新風潮,因此 一些傳統典雅的室內家具也大量鑲嵌了 彩瓷,例如客廳的神案桌、太師椅、扶 手椅、長板凳、房間內的紅眠床、床籬、 足承、梳妝台,以及飯廳的碗櫃、圓椅 凳等不一而足,甚至連在戶外叫賣的杏 仁擔上也鑲嵌著彩瓷。

- ① 圓椅凳/苗栗·南庄 ② 杏仁擔/苗栗
- ③ 公婆桌椅/金門·水頭 ④ 圓椅凳/桃園·中壢
- 5 神案桌/台南西華堂
- ⑥ 長板凳/屏東·佳冬

7 茶几

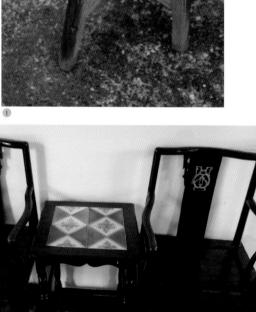

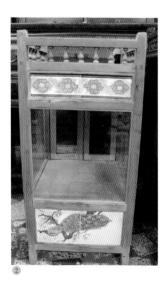

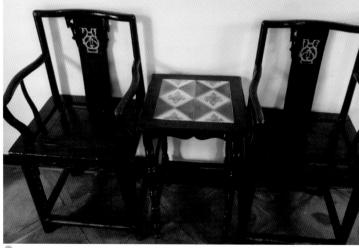

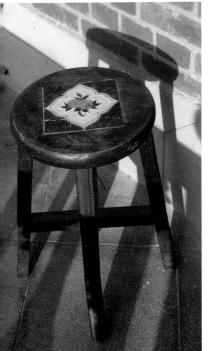

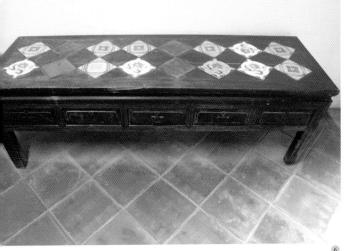

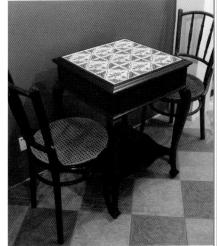

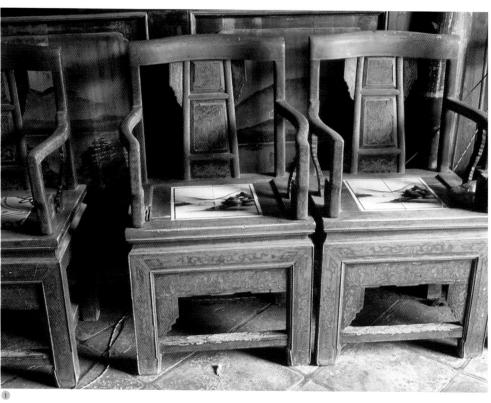

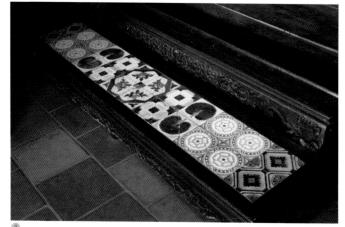

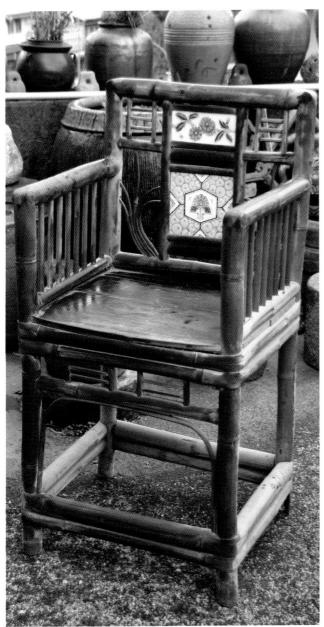

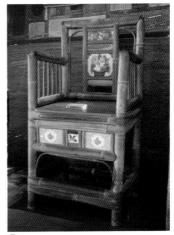

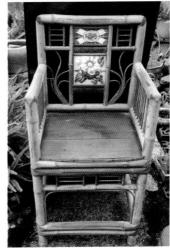

- ① 太師椅/台南·安平
- ② 六角竹椅/台中(席德進收藏)
- ③ 紅眠床的足承/台北
- ④ 竹扶手椅/苗栗·南庄
- ⑤ 竹扶手椅/宜蘭
- ⑥ 竹扶手椅/新竹·新埔

花磚紋樣 動物 (含花鳥)

動物自古就與人們的生活息息相關,因此動物紋飾在古銅器及玉器等出土古器物上早有所見,運用在服裝及建築裝飾上,也占有很大的份量。台灣的傳統建築,幾乎也承傳了先民「圖騰」的觀念,大量採用動物紋樣做為裝飾,其中除了因循傳統之外,主要也是因為早期台灣是以農業為社會主結構,

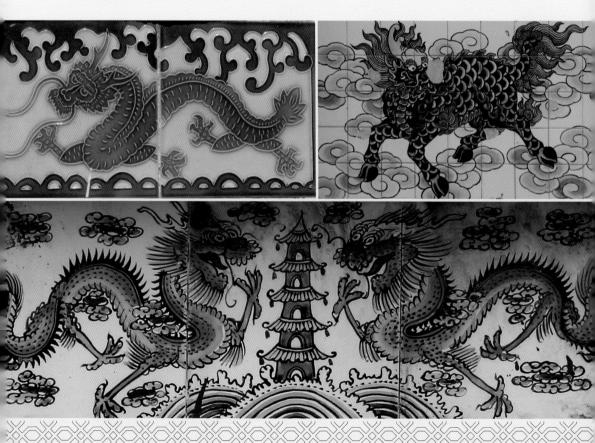

人們和動物的關係密切之故。

動物紋樣,除了是對生活環境做象徵性的描述外,也蘊含了對富足生活的期盼。況且自古以來,有些動物已經披上了形形色色的多彩外衣,賦予了各種神奇的力量。這些人們心目中的「神獸」,遠非一般動物可以比擬,已具有「祈福辟邪」的強大功能了。

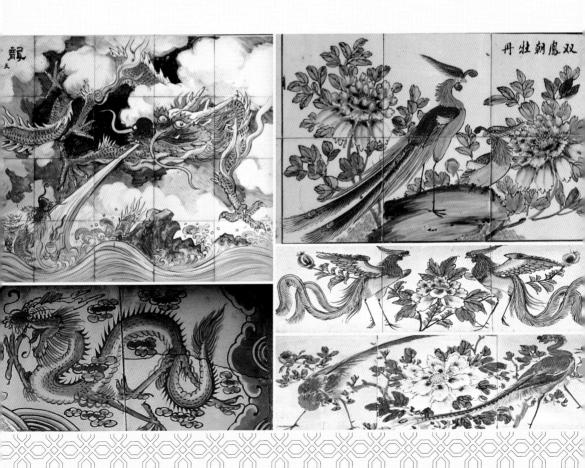

神靈動物

神靈動物源自於遠古先民所幻想的神話傳說,由於具備特殊異能,並融合了宗教思想,轉化為能代表天意降臨祥瑞的「瑞獸」,因而受到廣泛的信仰及崇拜。在一般民眾心中,這些瑞獸分別具有特殊象徵意義,比如四靈「龍、鳳、麟、龜」,其中龍能降雨、佑豐收,百鳥之王的鳳象徵太平盛世,百獸之王的麒麟能鎮邪辟災,而龜則以寓長壽。

一般動物

獅代表祥瑞(日本人設計的獅造型多為日本神社前的「狛犬」,特徵為 尾巴捲鬆似火焰,活潑可愛);虎威猛勇武,可辟邪;象、鹿則取諧音,寓 意吉祥、福祿;同理,蝴蝶、蝙蝠則有「幸福、福到」之意。水族類的魚有「餘 裕」之意,其中的鯉魚有「利、及第、高升」等意義,都是深富吉祥意味的 常見動物紋樣。

此外,像是三羊開泰、石上大吉(大紅公雞站在石頭上)、蝠鹿同壽、 五福(五隻蝙蝠)臨門等,更是繪畫、雕刻等藝術表現手法常見的題材,畫 面討喜又富有傳統的吉瑞寓意。

花鳥紋樣

花卉、翎毛豐富的色彩變化,比較能表現出建築物的富麗華貴,與畫棟 雕樑的山節藻稅相得益彰。鶴、孔雀、喜鵲、鷺鷥、鴛鴦、鸚鵡、燕、雞、

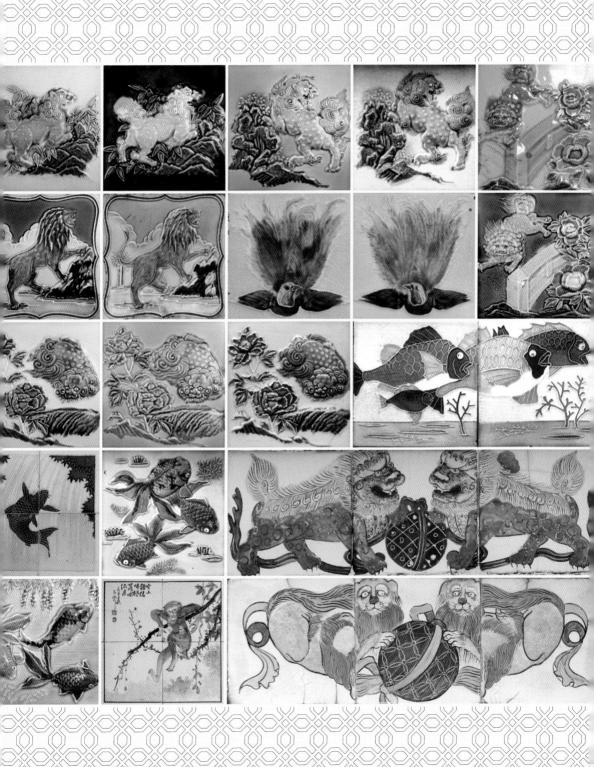

鵝、白頭翁、貓頭鷹、鴿子等飛禽類都是花鳥圖常見的鳥類。鶴被視為仙禽, 主長壽;珍禽異鳥的孔雀,開屏的絢爛迷人一向為世人所愛,清官員更以孔 雀花翎來代表「官階權勢」。

此外,花鳥圖也經常取用諧音指事的手法,用來表達人們心中的祝願。 比如雞與「吉」,雞冠與「吉官」、「冠上加冠」及「官上加官」;梅花、 喜鵲組成的「喜上眉梢」、「喜占春魁」;鳳棲牡丹代表「富貴榮華」、「富 貴太平」;白頭翁和牡丹為「白頭富貴」;牡丹和雄雞喻「功名富貴」;蓮 花和鶴是「連封一品」,松與鶴稱「松鶴延年」等。

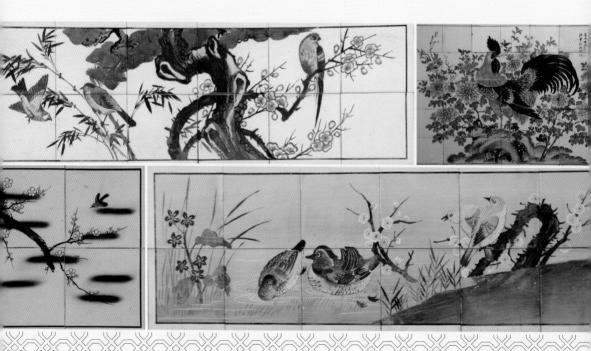

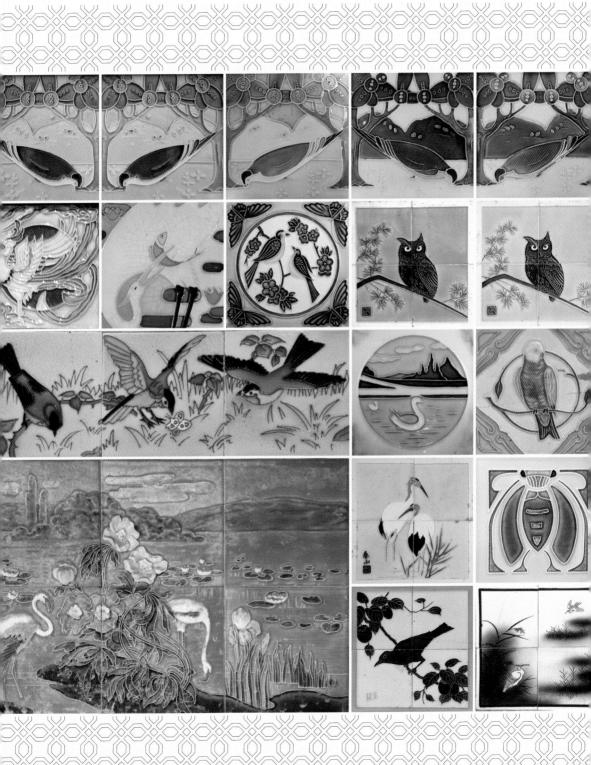

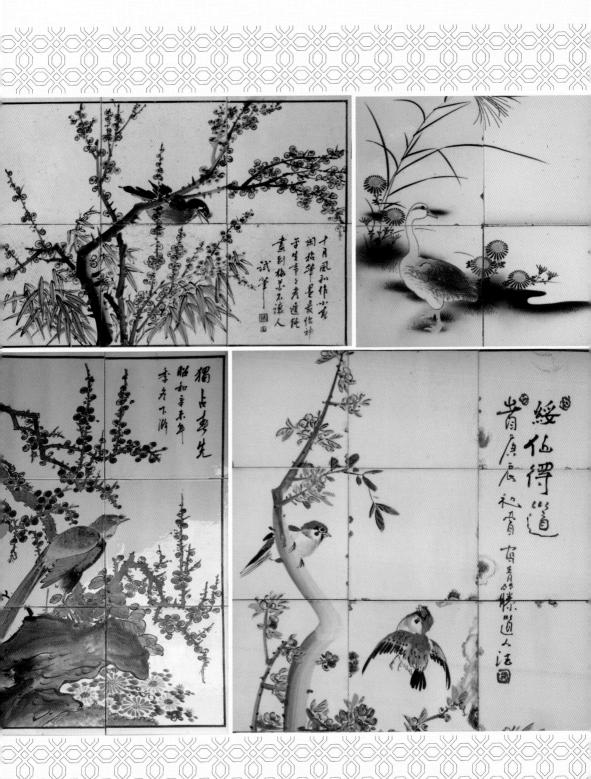

彩瓷面磚的規格與製作

彩瓷規格有正方形與長方形兩大類,正方形大都作爲獨立或連續圖案,而長方形多用於腰線鋪設成帶狀面磚或用於邊框。由於色釉在 燒製過程會因溫差變化而產生窯變,即便圖案相同,每塊彩瓷成品 都略有差異而成爲獨一無二的作品,這是彩瓷最難得的一大特色。

彩瓷面磚的規格

彩瓷是指有上釉或彩繪 圖案的瓷磚,其規格有正方形 與長方形兩大類。以6×6英 寸的正方形規格為例,英制換 算公制是:6英寸=6×2.54 =15.24公分(參見表1)。 就用途來說,正方形彩瓷大都 作為獨立或連續圖案,而長方 形彩瓷則多用於腰線鋪設成帶 狀面磚,搭配其他面磚,也用 於邊框;至於小尺寸的正方形 彩瓷,則用於貼邊框轉角銜接 處(見下圖所示)。

. 小尺寸的正方形彩瓷: 用於邊框轉角銜接處。

長方形彩瓷:用於邊框,鋪設成帶狀面磚。

- 大尺寸的正方形彩瓷:可單獨使用或組成連續圖案。

① ② 6×6 英寸的正方形彩瓷

- ③ 6×3 英寸的長方形彩瓷
- ⑤ 6×2 英寸的長方形彩瓷
- ⑥ ⑦ 3×3 英寸的正方形彩瓷

④ 6×1.5 英寸的長方形彩瓷

【表 1】五種主要彩瓷尺寸換算表

尺寸 規格	英制 (英寸)	公制(公分)	形狀
1	6×6	15.24×15.24	正方形
2	6×3	15.24×7.62	長方形
3	3×3	7.62×7.62	正方形
4	6×2	15.24×5.1	長方形
5	6×1.5	15.24×3.8	長方形

小尺寸造型 瓷磚,採不 規則的單獨 圖案設計。

至於圖案大都為連續圖 形,如回字紋、海浪紋、雷 紋、花朵、卷草、水滴或卍字 紋等。所有規格的瓷磚,厚度 約為0.8公分至1公分不等。

還有一種稱為「造型 瓷磚」(日本稱為「形象瓷 磚」),這是常與彩瓷配套出 現的小尺寸瓷磚,寬約3公分 左右,採不規則的單獨圖案, 有櫻花、菊花、葫蘆、蝴蝶、 楓葉等,主要用來陪襯主體的 設計,比如框邊;也有單獨用 於裝飾屋瓦簷口部位,或是各 種圖案組合成一長列點綴,十 分顯眼可愛。

一般來說,彩瓷的背面通

常會烙上品牌、產地及型號等立體字樣,想知道該片彩瓷的製造商,可從其背後的形狀、商標、品牌、公司名稱來判斷(參見表 2)。但是,也有無烙印字樣者,推判有兩種可能:一是從異地輸入者(後經證實,部分產品的確是由中國東北生產),二是仿製他廠圖案因而不便印字。此外,每戶瓷磚背面都會壓出數道明顯的內方,每戶瓷磚背面都會壓出數道明顯的人類,與實頭廠商的線索之一。

背面凹凸丁掛溝,可 以增加與牆壁之間的 黏合度。

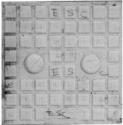

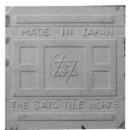

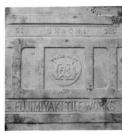

【表 2】台灣民宅彩瓷的製造商(來源:瓷磚背面資料)

商標	商標特徵	公司名稱及產地	生產年代
ENGLAND .	皇冠、桂冠、獅	英國 T & R BOOTE BOMT & R B MADE IN ENGLAND	約 1870 ~ 1910
anu t	地球	英國·倫敦 MINTON HOLLINS 陶瓷廠 STOKE ON TRENT *	約 1870 ~ 1910
	「H」字母	比利時 Hemixem 磚廠 Made In Belgium	約 1890 ~ 1910
OK)	DK +菱形 意匠登錄 41905 號	日本 淡陶 (DANTO) 株式會社 Hyogoken-Kitaamamura MADE IN JAPAN PATENT NO.41905	約 1920 ~ 1935
100	NTK+蜻蜓	日本 TONBO 日本 TILE 工業株式會社 N. T. K. TILE-WORKS	約 1920 ~ 1935
ADE THE MOAN	ST +六角星	日本 佐藤(SATO)化粧煉瓦工場 THE SATO TILE WORKS MADE IN JAPAN	約 1920 ~ 1935

^{*}史篤城(Stoke on Trent)是英國的陶瓷之都,許多知名的陶瓷品牌在這裡都設有陶瓷廠。

商標	商標特徵	公司名稱及產地	生產年代
SATI	SAJI +菱形 SAJI +方框	日本 佐治(SAJI)磚廠 SPECIAL MAKE 佐治瓷磚特製 Nagoya S. U, MADE IN JAPAN	約 1920 ~ 1935
	CLUB +梅花 獅、馬、爐	日本 三重縣伊賀市 神山陶瓷製作所 KAMIYAMA KAWAMORA 神山陶器(資) POTTERY WORKS SANAGU MIE-KEN MADE IN JAPAN	約 1920 ~ 1935
MANE PLANT	FM +一對魚 意匠登錄濟*	日本 不二見燒 (FUJIMIYAKI)	約 1920 ~ 1935
	「白」字	日本 淡路(AWAZI)製陶(株) MADE IN JAPAN	約 1920 ~ 1935

商標	商標特徵	公司名	稱及產地	生產年代			
MARJON	本 MARHON	日本 KAWAMURA KAWAMORA 川村組(株) MADE IN JAPAN		約 1920 ~ 1935			
YAMADA	YAMADA	日本 KY YAMADA TILE MADE IN JAPAN		約 1920 ~ 1935			
NES EIRE WORKS	M.S.	日本 M.S.TILE WORKS MADE IN JAPAN		約 1920 ~ 1935			
以下磚背只有商標,製造商不詳							
WADELWAPAU				1600			
R.C. +麥禾 (MADE IN JAPAN)	皇冠+麥禾	電話	四圓圈	自由女神像			

本表的製造商中文譯名參考來源:堀入憲二。(註:製造商名稱均是大正~昭和戰前名稱)

彩瓷面磚的製作

彩瓷面磚主要原料,是 一種取自高嶺土、矽石、長石 所磨成的細微粉末,但由於較 難成形,因此會混合雜質較少 的良質黏土,經破碎混合、揉 煉、造土、養土等過程,再注 入適當的模具後以機器或手工 壓製成陶板或陶磚。等乾燥後 必須使用效率較高的好窯,以 攝氏 1200 度到 1400 度高溫鍛 燒堅硬成形,但仍保留含養釉 水的包容特性。如此做成的素 坏再經巧工立線「彩繪」或施 予噴、淋、塗、浸等上釉後, 入窯再以攝氏 900 到 1000 度 燒製呈色。這些繁複的工序缺 一不可,最後才能完成或平面 或立體浩型的藝術品。

彩瓷面磚的可貴之處, 在其表面具有光可鑑人的光 澤,由於每塊(幅)畫面圖案 均以手工彩繪完成,即便題 材相同,其色釉在窯中高溫燒 結過程中會因溫差變化(俗稱 窯變)造成自然流動和滲合, 出現一般油彩創作或傳統手繪 瓷磚拼圖所難以達到的藝術效 果,每件作品都各具特色,皆 是獨一無二的瑰寶,這是彩瓷 最難得的一大特色。

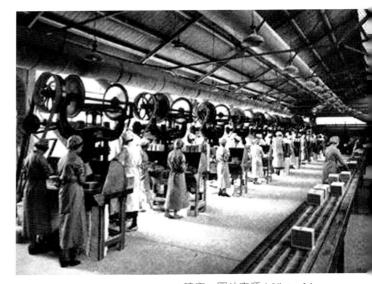

磚廠。圖片來源: Victor Lim

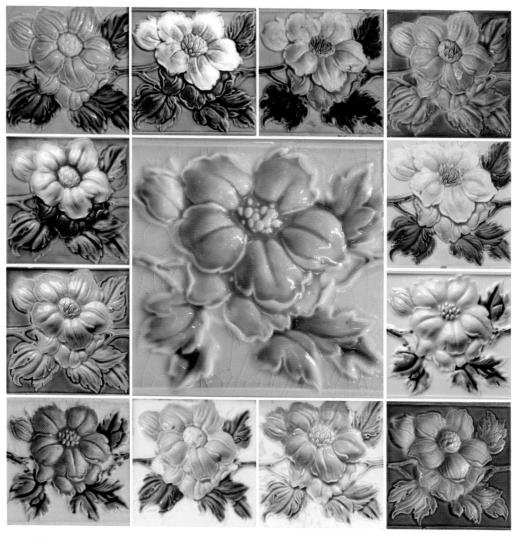

每片彩瓷都是獨一無二的:即便圖紋相同, 但經手工上色及窯變後,每一塊彩瓷的顏色 都有些微差異。

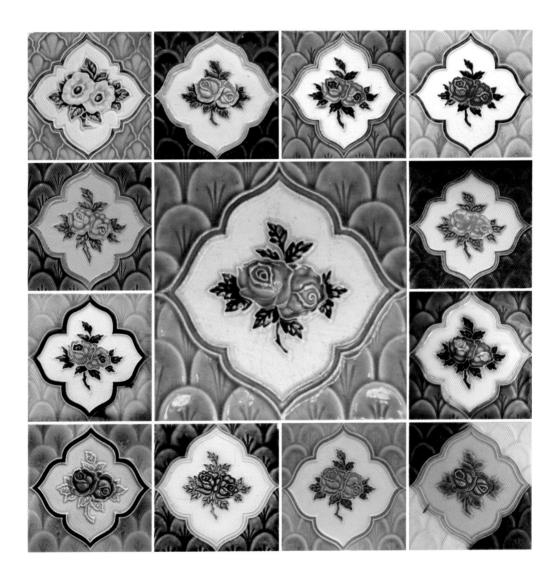

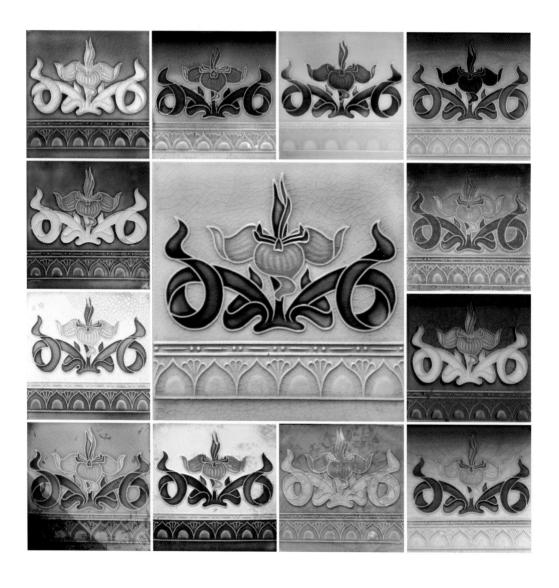

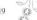

彩瓷製作技法

彩瓷製作技法有浮凸瓷 磚、銅版轉印瓷磚、手繪瓷 磚、單色瓷磚、噴畫瓷磚等多 樣技法。

浮凸瓷磚

浮凸彩瓷可分為平浮瓷、 深浮瓷二種,通常瓷磚的表面 紋樣線條略微凸起,在製作 時,模具已決定其正面有平 面、淺凹凸紋或立體紋樣。一 般彩瓷大都是正面上釉而背面 不上釉,彩瓷正面溝紋區塊會 以手工填上不同釉料,彷如馬 賽克拼成的圖案,手工上色有 濃淡差別,窯燒溫度不同也會 產生窯變,因此出來的成品每 片顏色多少都會有些差異,即 使同一圖紋的一組瓷磚,每片 的色澤也都略有不同,因此也 造成了彩瓷的多樣化趣味。

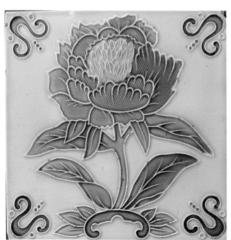

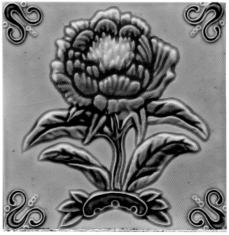

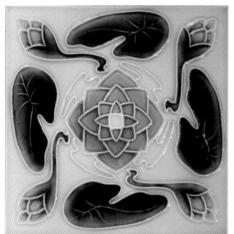

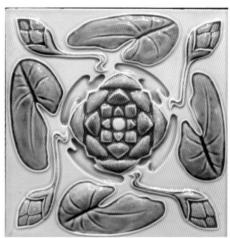

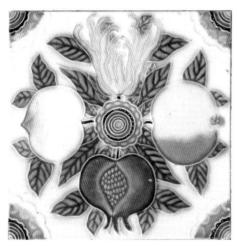

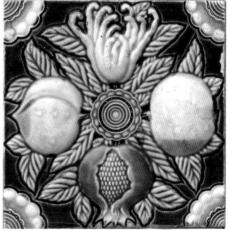

同一組圖紋,平浮瓷磚(左圖)與深浮瓷磚(右圖)對照來看, 就可明顯看出平面與凹凸立體的效果不同。

印花瓷磚

印花瓷磚又稱為轉印瓷 磚,這是工廠在無法大量雇用 人工的情況下,為了能快速生 產所以不全用人工上色,而改 為熱轉寫紙印釉或網版印刷上 彩加溫而成。

轉寫紙印釉的技術,是在 經過低溫燒的瓷板上使用轉寫 紙,以每一英寸三千公斤的高 壓沖出,少部分有再經人工上 釉色手繪修飾,再入窯以攝氏 700 度至 800 度烘燒半小時即 完成。

轉寫紙印釉的彩瓷,色彩層次比較沒有變化,筆觸單調,無法與手工上色釉的彩瓷質感相比擬,但因可印刷出精緻的圖案,又生產快速、價格低廉,極具競爭優勢。此類瓷磚在台灣發現的數量極少,主要原因是製造商都遠在英國。

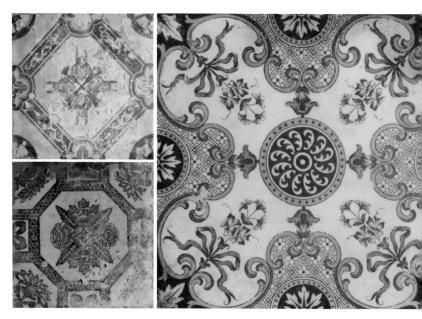

印花瓷磚的色彩層次 不如手工上色釉的彩 瓷,優點是可大量生 產、價格低廉。

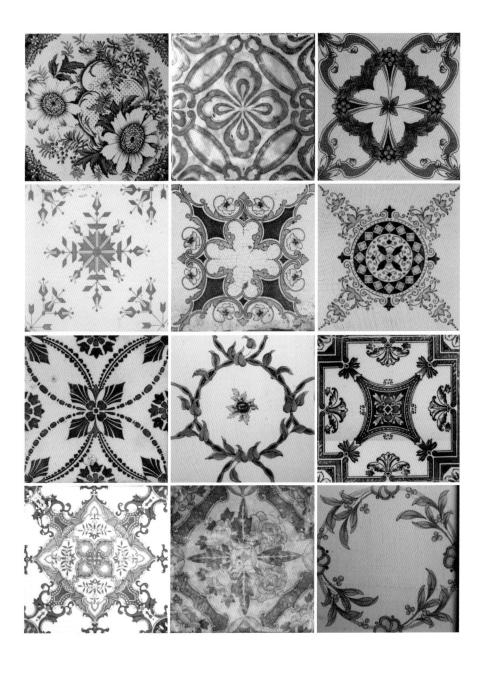

單色瓷磚

單色瓷磚(Plane Tile)又稱為打底瓷磚,平面無花紋,僅上一種釉色燒製。這類成品有光澤,生產快速,但由於顏色平淡素雅,沒有任何花樣,比較不受國人喜愛。施作中,都用於陪襯背景打底的部位,一般的手繪瓷磚就是用白色的單色瓷磚來上彩的。

顧名思義,單色瓷磚就是每塊素面瓷磚都只有單一的顏色,也沒有花樣。

型版瓷磚

型版設計類(Stenciled Designs)的瓷磚又稱為噴畫瓷磚,不同於手繪瓷磚,這是一種由工廠生產、完成度很高的預製型產品。廠商在瓷磚未窯燒之前,採用設計好的預製多片模版,經多次套版噴釉料完成。

噴色比起手工上色或人 工畫圖,當然又快又精準,這 種機械化的快速上色,會在少 數細部(如枝幹、花梗)再經 手工修飾,使層次更為豐富。

大致來說,型版瓷磚的 色彩差異變化不大、圖案種類 少,國人喜愛的圖案也不多, 雖然有些日本廠商會特別針對 華人市場設計討喜的吉祥圖 案,但比起精緻度高的「手繪 瓷磚」,在台灣民宅中並不常 發現這類產品。

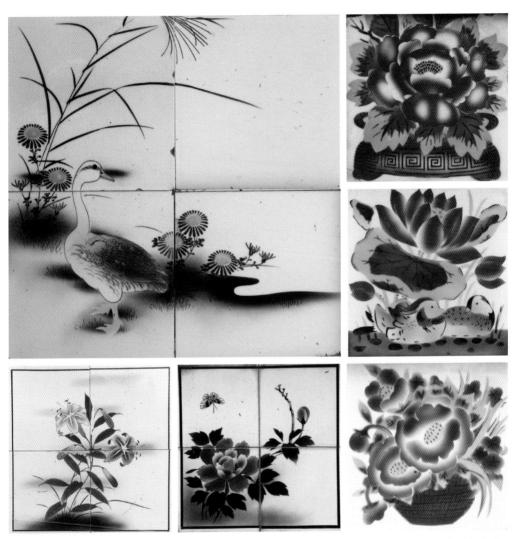

這種中國風的型版瓷磚, 是為了迎合華人市場而特 別設計的。

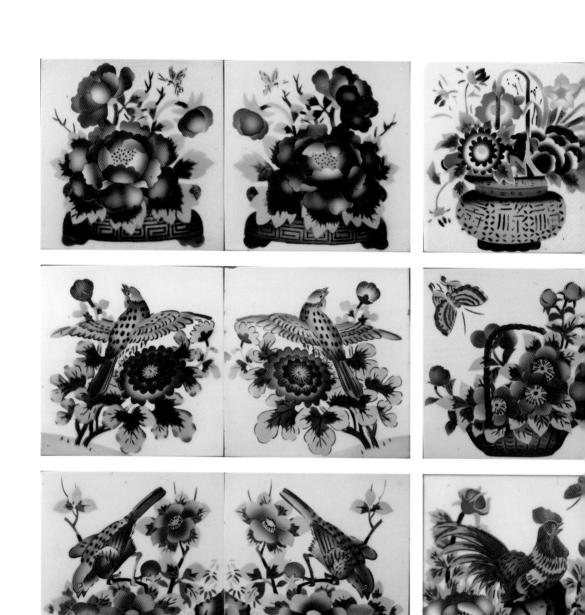

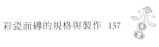

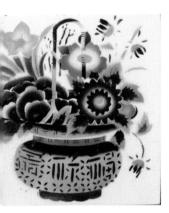

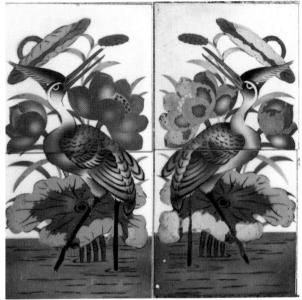

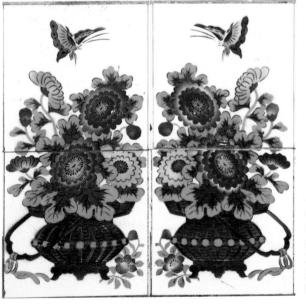

以上各組為 相同圖案的 型版瓷磚, 細節再以手 工修飾,因 此每片顏色 略有不同。

手繪瓷磚

手繪瓷磚又稱為「彩繪瓷磚」或「瓷磚畫」,類似中國清初御寶多寶格上出現的「瓷板畫」(China Painting)。這種瓷磚是在日本產製,在經過上白色釉素燒後的平面瓷磚(陶板)上,以純手工彩繪圖案後再經過窒燒。

焙燒溫度的掌控很重要,除了溫度高低會影響彩瓷品質外,如何控制燒磚過程不會破損,以及顏色彩度能夠貼近原設計等,都需要有豐富的經驗才會成功。經過彩繪後的瓷片,會再依圖案的連貫性逐片安裝在壁堵上。此一技法於1930年後,隨著進口「彩瓷面磚」而在台灣流行開來。

進口的彩瓷面磚,是每 片瓷磚都經過模型壓紋後再上 彩,題材多為花卉、幾何圖案 等,圖案生產時已經固定,產 品要經過多片組合才能表現出 壁面的裝飾性效果。然而, 「手繪瓷磚」則是在進口的白 色平面瓷磚上,由台灣本地 的彩繪畫師不依壓紋而隨意施 彩,圖案造型變化大且能自由 發揮。在台灣各地,可以見到 傳統建築立面上留有白瓷上彩 的字畫聯對,或山水、花鳥、 人物故事,更能表現出傳統中 國水墨畫的特色。

此外,台灣人熟悉的民俗 題材也可拿來當作磚畫題材, 更貼近民情,其中又以描繪八 仙、二十四孝、三國演義故事 人物的圖案最受青睞。這些具 有典故的圖案,在壓模的彩瓷 紋樣中本來就沒有,手繪瓷磚 正好可以補足這一塊。更難得 的是,在中國建築中有別於他 國裝飾特色的文字,也能在手 繪瓷磚中占一席之地。

當然手繪瓷磚的紋樣也 不乏花鳥圖,其中花卉紋樣以 牡丹、梅花、博古圖架居多;

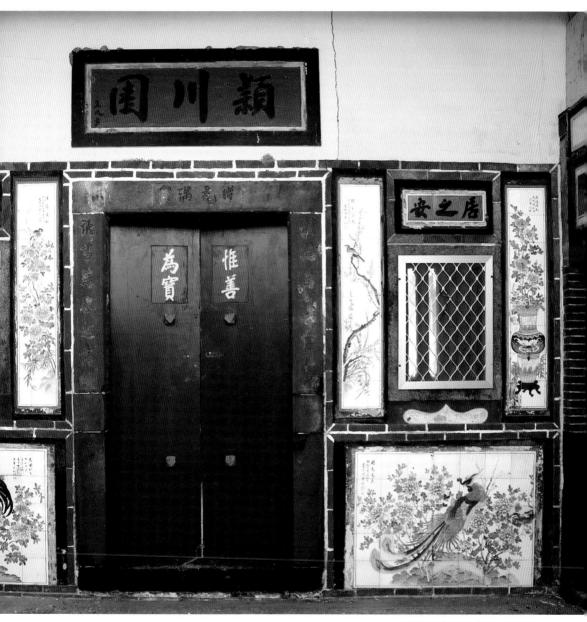

澎湖民宅中的手繪瓷磚裝飾

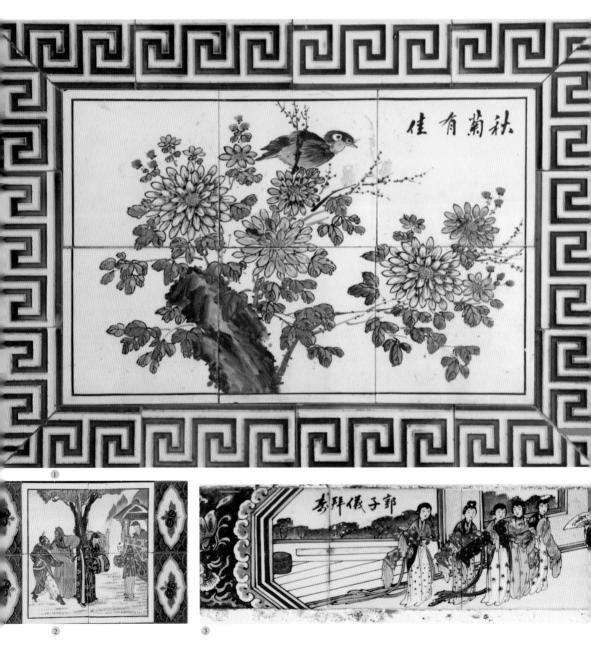

飛禽走獸則以喜鵲、仙鶴、飛鳳、龍等祥禽瑞獸為主。經畫師彩畫後的瓷磚可拼組成大畫面,作品均憑彩繪師喜好,有如在白灰壁上作畫,只是基材不同,而且作品還可分開施作,於平面畫好後再組黏上牆體,繪師不用親臨現場施繪,效果又能像「彩瓷面磚」一樣亮麗、耐久、美觀。

嘉義、台南、屏東、澎湖 許多民宅可以見到這類作品, 同一畫師的作品常可見於台灣 各地,這是因為師傅不需要到 現場施繪之故。當年台南赤崁 彩繪大師陳玉峰、洪華、洪 兼、東義、羅志成、蔡草如、 潘麗水、汶淵、李泰德,以及 宜蘭顏金鐘、顏文伯、景陽 畫、清玉畫(後二者為宜蘭知

- ① 秋菊有佳
- ② 三顧茅廬
- ③ 郭子儀拜壽
- 4 劍獅
- ⑤ 福祿壽三仙

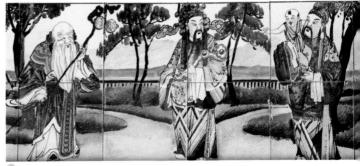

*大山花磚由安平李 天后、李天從兄弟創 立,與陳玉峰、羅志 成等專業畫師合作, 主打手繪瓷磚。光復 後「大山」改為「天 山畫室」,繼續手繪 磁磚之製作。 名的彩繪畫磚行),都會在作品中落款,監製有安平大山、 安平天山、嘉義市五全德商店、屏東一一七番地吳安林、新竹曾義發、宜蘭新永昌。至於落款年代則在民國二十年代到五、六十年都有,大約到了日治中期到光復後期逐漸減少,而至民國六十、七十年間又有增多趨勢,比如「庚午

(1930)年秋之月上畫於台南 赤崁城洪華作」、「昭和壬申 (1932)孟冬月東義作此」、 「昭和丁酉(1937)秋月台南 洪華」、「昭和戌寅(1938) 桐月安平大山」等落款。「手 繪瓷磚」因為多有落款,所以 查證創作年代十分方便。

從「手繪瓷磚」的年代, 我們可以知道「手繪瓷磚」比

「彩瓷」晚流行數年,顯見台 灣民間匠師是在接受外來新思 潮的「瓷磚裝飾藝術」後,把 這種豐富的藝術表現與既有的 專業技術結合,發展出屬於本 土性的傳統藝術再表現,以好 施作的彩瓷取代木雕、石雕、 彩繪與洗石子、磨石子,成為 當時時髦又廣受台灣人喜愛的 裝飾材料。

- ① 花磚製造人屏東——七番地
- ② 戌寅(1938) 玉峰寫於天然軒
- ③ 台南市安平大山花磚製造
- ④ 甲戌年(1934)羅氏(志成)鴉作
- ⑤ 製造所台南市西門町二~八九番地洪華
- ⑥ 新竹曾義發製

花磚紋様山水・人物

山水紋樣

山水、人物、花鳥繪畫一向為中國文人畫家所喜愛,我們看山水畫,多 半出自一種觀賞的心情,感受且不由自主地縱情在眼前的山水畫裡,徜徉於 大自然的懷抱中,因而生發出淡然高潔的心境。

近代山水畫趨向寫意,以虛帶實,講究經營位置和表達意境,手繪側重 筆墨神韻。有一類彩瓷紋樣展現的就是時下流行的風景,比如富士山、西湖 柳堤等都是常見的題材,有些畫風不似傳統中國山水畫的氣韻,而是帶點新 西洋畫風,強調透視、消點、光影、明暗等流行因素,也因此直接影響居住 宅第的裝飾風格。此類題材以手繪瓷磚表現較多,有些上面保留落款習慣, 包括作者的簽名、年代、在何處畫,以及所屬製造商號等資料。

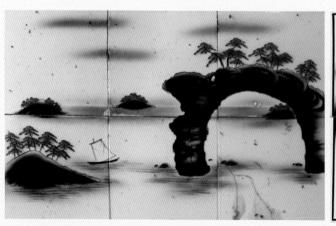

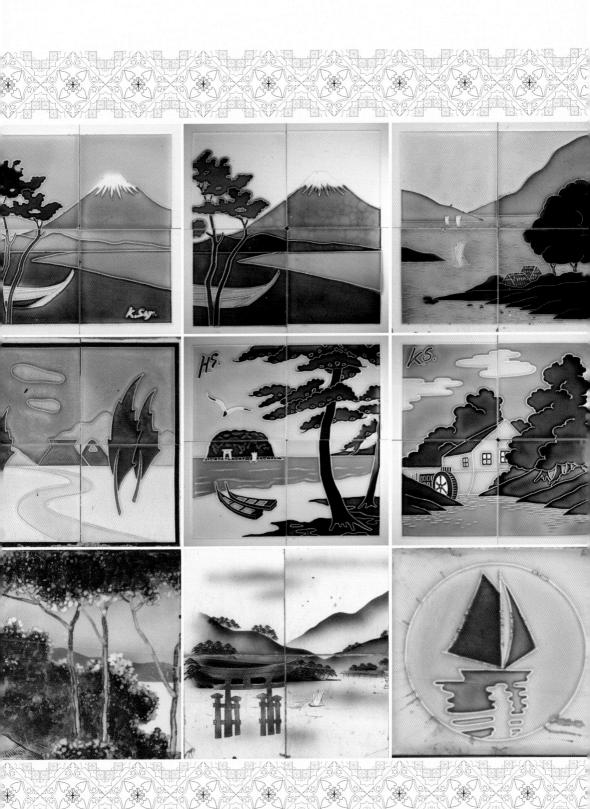

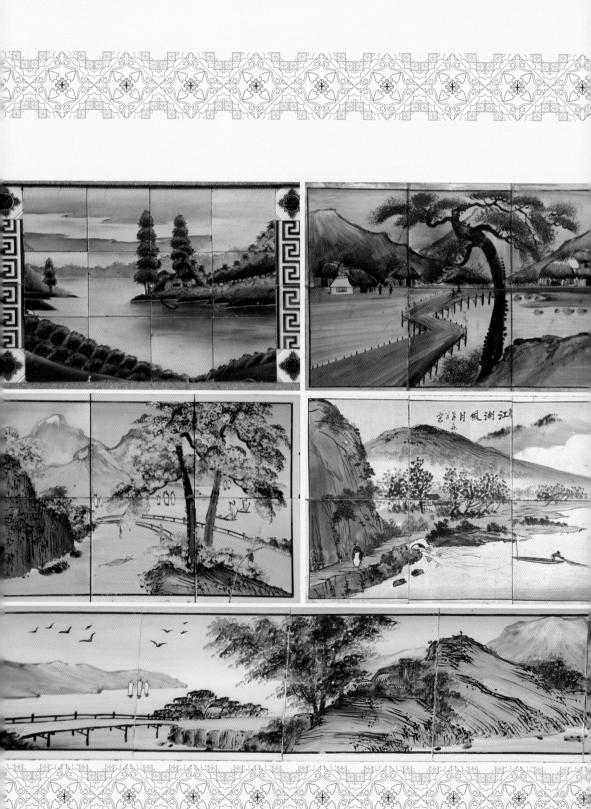

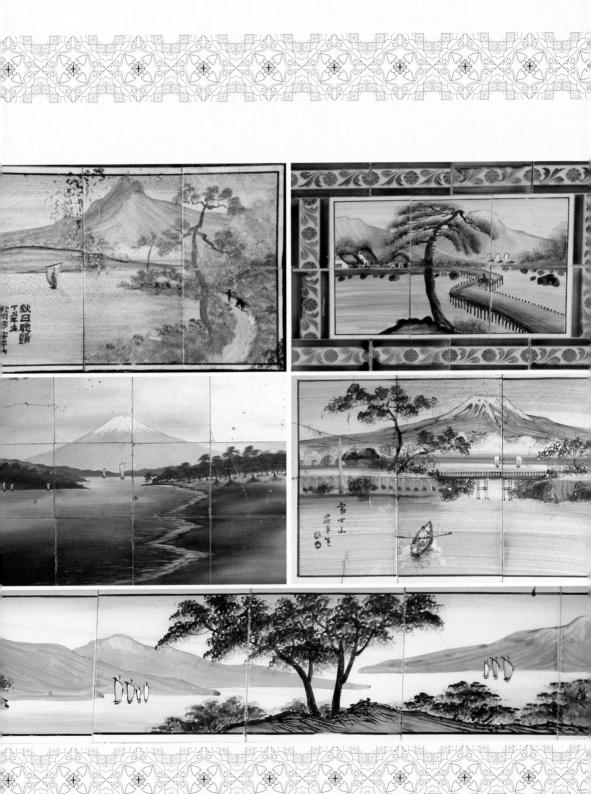

人物紋樣

台灣傳統建築裝飾中,以人物故事為主題者,運用相當廣泛,舉凡能表達忠孝節義,或仁義禮智等傳統強調的道德情操者,都是匠師們選擇的題材。匠師們依不同場所應用主題人物,在不同的部位呈現,並套用戲劇「齣頭」的方式,區分為「文場」與「武場」兩種人物樣貌,此與廟埕前的酬神戲有密切關聯,同樣都帶有濃厚的教化功能。此類彩繪磁磚大都有落款,題示更加凸顯清晰。

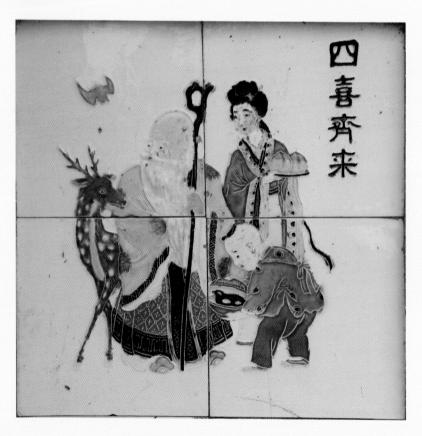

傳統建築上的人物紋樣,依其象徵意義、功能與主題,主要可分為以下 幾種類別:

- ●歷史及文學典故人物:以教化功能為主,涵蓋所有吉祥、警惕、勸誠等寓意的人物。
- 神話、傳說人物:以闡述神蹟、迎祥納福等功能為主。
- 宗教人物:以勸善教化為主。

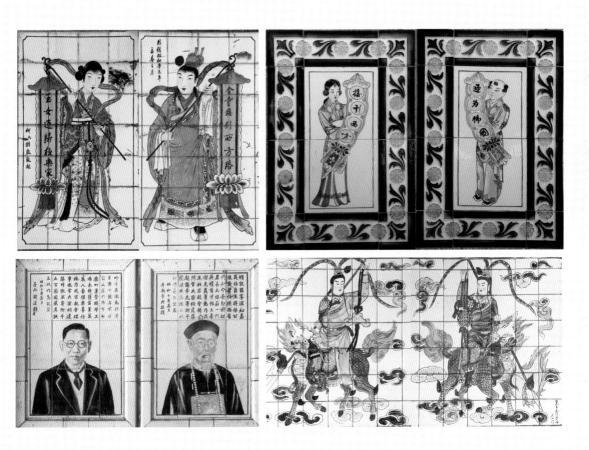

一、歷史及文學典故人物

題材多取自歷代典籍及文學作品,以單一完整的故事為基礎,含說理教化的特性,且合乎傳統社會禮俗價值觀的情節,常見者包括:孔明進表、望雲思親、楊震卻金、蘇武牧羊、三顧茅廬、三英戰呂布、回荊州、單刀赴會,以及表現太平盛世百姓皆得其樂的漁、樵、耕、讀,或闡揚孝道的二十四孝人物故事。用意在於使人們欣賞之餘,也能達到潛移默化的功能。

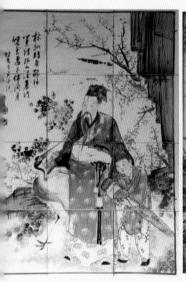

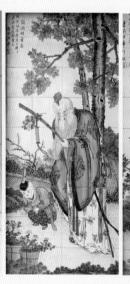

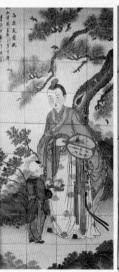

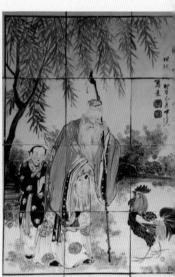

四愛:有多種組合,包括和靖愛梅、淵明愛菊、羲之愛鵝、 子猷愛竹、周敦頤愛蓮、李白愛酒、東坡試硯等。

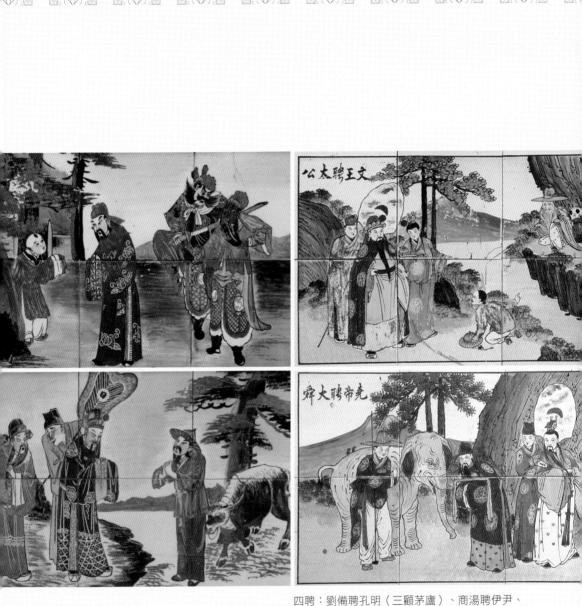

四聘:劉備聘孔明(三顧茅廬)、商湯聘伊尹、 文王聘太公(渭水聘賢)及堯帝聘大舜。

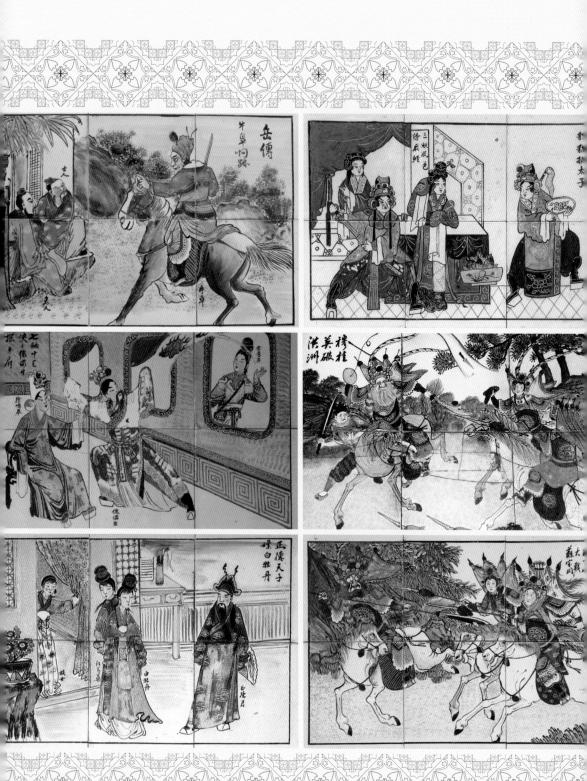

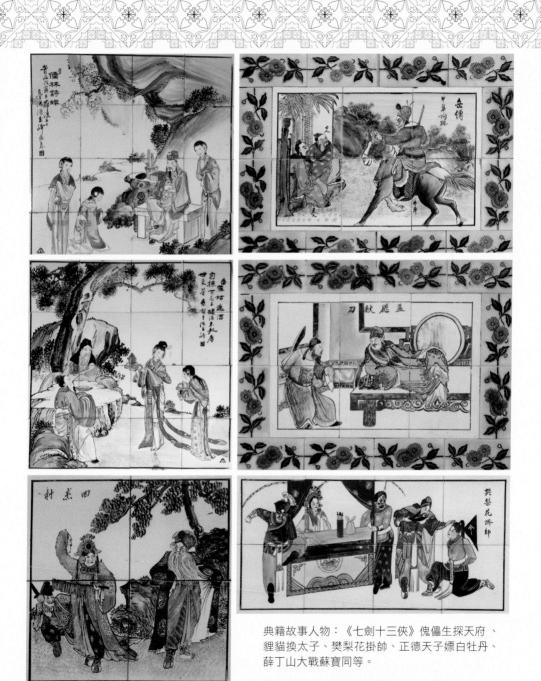

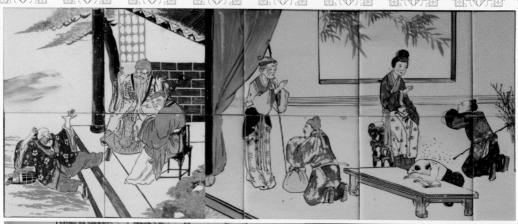

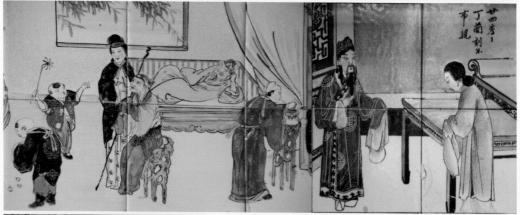

二十四孝人物故事:常見的有扼虎救親、戲綵娛親、 棄官尋母、扇枕溫衾、行傭供母、懷橘遺親、乳姑 不怠、親嘗湯藥等。

右頁圖:八仙人物

二、神話、傳說人物

敬天崇神是一種無形的宗教力量,面對不完美的人生時,心裡總祈望著 冥冥之中能有某些至高無上的力量來幫助自己度過難關,遂衍生出各式各樣 的神祇,來滿足人們不同的需求。

針對一般人普遍祈祥辟邪的心理,建築物的裝飾也大都取材自民間宗教 所信仰的神祇,或傳說中的神話人物,常以個體或群像方式出現在重要的「形 式位置」上,如大門的明間或三川入口等明顯處,以強化象徵意義的功能。

迎祥納福、趨吉避凶,是每個人共通的願望,住宅更是躲避外來侵擾、生養休息的安全處所,為了加強宅第的保護功能,這類神話人物更見豐富,有福祿壽三仙、麻姑、南極仙翁、八仙等。此外,也有直接表達對生命的理想追尋,比如郭子儀大拜壽、張公藝九世同居,隱喻的是長壽及子孫滿堂。

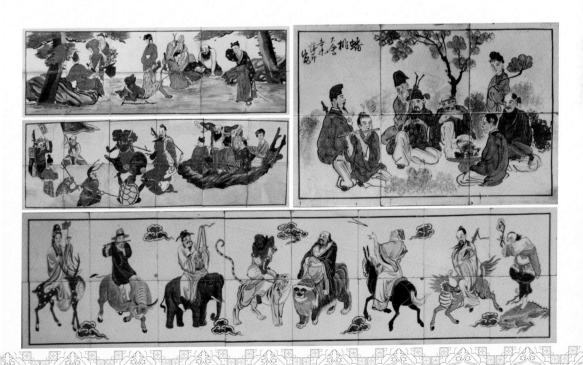

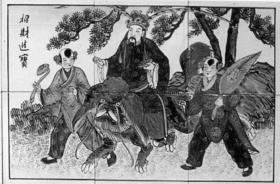

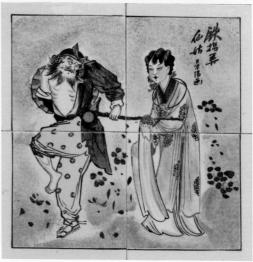

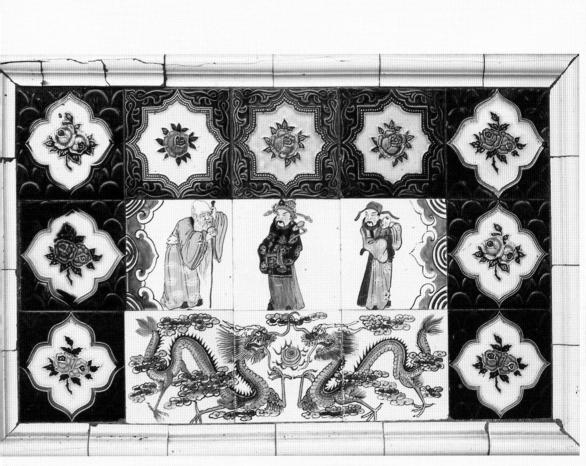

張公藝九世同居、郭子儀大拜壽、瑤池獻瑞、 南極星輝、南極仙翁、麻姑、八仙人物及旗球 戟磬「祈求吉慶」武將,這些都是常見的吉瑞 題材,表達出凡人心中的祈願。

三、宗教人物

台灣除手繪瓷磚外,以宗教為題材的彩瓷數量極少,僅見少數帶有印度 風格的佛教法相、菩薩與印度神佛,比如象頭神「迦尼薩」、維護神「毗濕 奴」,或聖經故事的三聖者人物。個人猜測,這些印度風格的彩瓷應該是主 銷印度的,僅有極小部分樣品流入台灣市場。

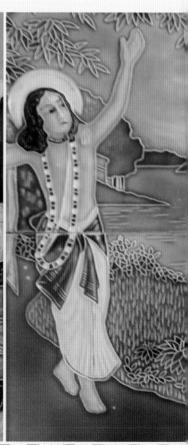

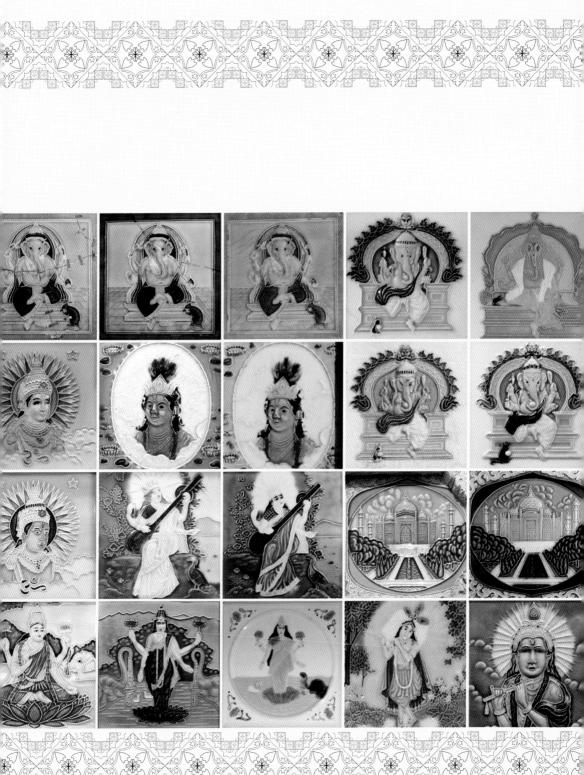

彩瓷面磚的拼貼與設計

彩瓷圖案是實用與藝術相結合的一種美術設計形式,其圖案紋樣的 構成,可分爲單獨紋樣、連續紋樣、組合紋樣數類,而相同紋樣也 幾乎都有不同的尺寸可供選擇。如果依照拼貼時的排列規律,則可 區分爲:單獨、向心、離心及連續四種形式。

彩瓷面磚紋樣構成

彩瓷面磚圖案,依字面解 釋,「圖」者指圖書,而「案」 即方案: 意即凡製作一件東 西,必須先設計一個圖樣,稱 做圖案。圖案的裝飾藝術, 在 於強調表現對象的意趣和美飾 效果,並將物像的形態做大 膽、誇張、簡化與美化處理, 也就是通常所講的「變形」。 變形裝飾不僅需要敏銳的觀察 力,更需要有豐富的想像力, 主要是運用浪漫的手法,透過 想像來創造出全新的造型,使 其達到和諧與美的理想境界。 圖案與人類的日常生活也有著 密切關係,人們會因著視覺的 美感而得到賞心悅目的歡暢, 在享受物質文明的同時,又能 讓感情與心理得到充分的紓 解,以此促進生活的愉悅,帶 來幸福美滿的人生。

二十多年來我在台灣本 島、澎湖及金門做田野調查, 所拍攝蒐集到的彩瓷,已超過 近二千種不同圖案,推想當年 種類應該不止於此。現今,我 們從瓷磚背面看到的專利式樣 編號數字已高達五位數,可見 當年圖案花樣數量、種類必定 非常可觀。

此外,每片瓷磚在當時, 可能已有多家廠商具規模且系 統化地大量生產,除供應當地 使用外,還可外銷到日本以外 的鄰近國家,例如中國及南洋 (東南亞);而在十九世紀初 日人據台統治期間,台灣與日 本之間,不論船隻的往來、物 資的交流都更甚以往,想當然 耳,台灣的彩瓷市場也比其他 地區更活躍。

現在南洋如新加坡、檳

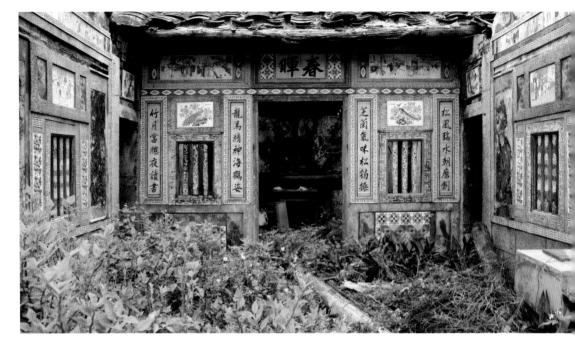

因為翻修新建,傳統 老建築日漸凋零,裝 飾面磚更顯得彌足珍 貴了。/澎湖吉貝

城、麻六甲、泰國、印尼、越南、印度、緬甸等地的老建築,還可見到不少英國產銷的彩瓷,種類近百種,由此可推算當年盛況時,彩瓷圖案應在數千種以上,只可惜今天已無緣見到。

近年來,台灣拆毀古屋 改建為水泥房屋者甚多,傳統 建築日益稀少,當然存留下來 的彩瓷數量也隨之越來越少, 還好中南部一帶,如彰化、雲 林、台南的鄉間尚可見到少數 保存彩瓷作品的老屋宅,但也 日漸稀少了。

幸運的是,金門因受軍 事管制四十年禁建影響,彩瓷 保存得十分完整,而且觸目可 見、俯拾皆是。澎湖當年也受 到日人統治,老建築一度使用 極大量的彩瓷,至今保存也甚 為豐富。遺憾的是,澎湖因地 理氣候關係,產業不興,開發 遲緩,人口嚴重外移,許多傳 統古厝無人居住,年久失修下 房屋早已殘敗不堪,加上近年 又因當地彩瓷拍賣市場物稀價 高,使得老宅彩瓷受人為直接 破壞,敲挖嚴重,令人殘不忍 睹、不勝欷歔!

彩瓷圖案是實用與藝術相結合的一種美術設計形式, 若依照圖案紋樣的構成,可分為單獨紋樣、連續紋樣、組合紋樣數類,另外相同紋樣也有不同尺寸可供選擇。若依照排列規律,則可區分為:單獨、 向心、離心及連續四種形式。

單獨紋樣

(自由紋樣、適合紋樣、角 隅紋樣、填充紋樣)

各類型的紋樣都有各自 的構成方式,所謂的「單獨紋 樣」是以一個花紋為獨立單 位,不用與其他花紋組成連續 圖案。這種紋樣的內容極為豐 富,其中每片彩瓷最基本的組 成形式包括邊緣輪廓紋樣、角 隅紋樣及中心紋樣,可以與問 圍紋樣獨立出來,保持紋樣的 完整性,有時也會將同一種紋 樣的花磚當成基本單位,重複 排列形成長條狀或片狀,強調

每一個圖案都是單獨存在的,但連續 多片組合在一起則 成為一個更完整的 大圖。

出紋樣的特色。

單獨紋樣再往下細分, 還可分為自由紋樣(可單獨裝 飾,不必跟其他圖案組合)、 適合紋樣(可單獨出現,也可 多片組合增大氣勢)、角隅紋 組合,增加變化)。

樣(設計紋樣時,就考量其左 右可方便延伸,黏貼時多置於 大圖案的四邊角隅),以及填 充紋樣(可單獨出現,或扮演 填補角色,或與其他圖案一起

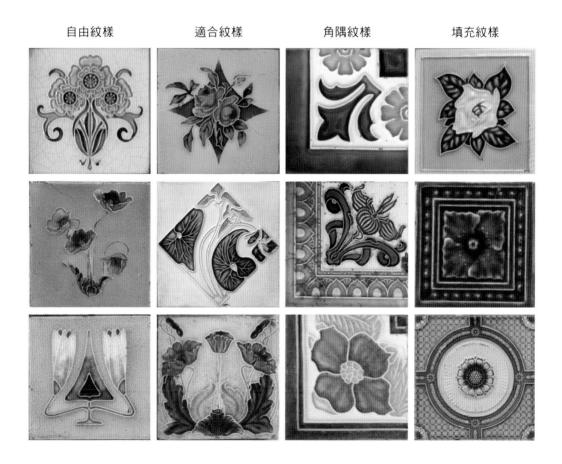

連續紋樣

(二方連續、四方連續……)

就是以同樣的一組花紋 為單位,按照一定規律排列, 或是上下或是左右排列,也可 以向上下左右四個方向反覆連 續排列。其中二方連續紋樣是 向兩個方向延伸排列,而向四 個方向連續排列的,則是四方 連續紋樣。連續紋樣的花磚可 以同一種紋樣重複不斷循環, 形成特殊的節律感;也可以搭 配其他紋樣使用,或是扮演主 題背景的填補與配襯,有時用 作邊框、收頭,彷如萬花筒般 千變萬化。

二方連續:同一組圖 案往兩個方向延伸, 拼貼成一長條。

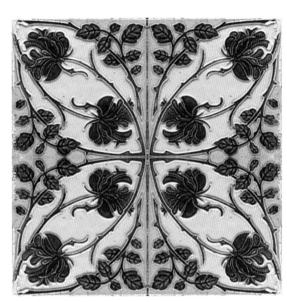

四方連續:同一組圖案往上下左右 四個方向延伸,拼貼成塊狀大圖。 左邊二圖是單塊花磚,右邊二圖是 用四塊一樣的花磚拼貼成向心與離 心兩種不同花樣。

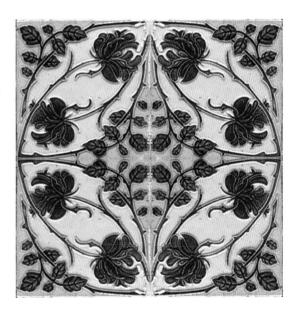

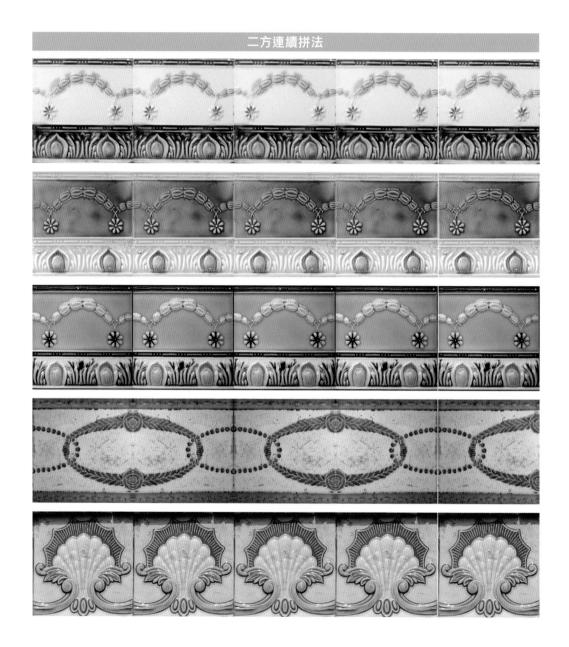

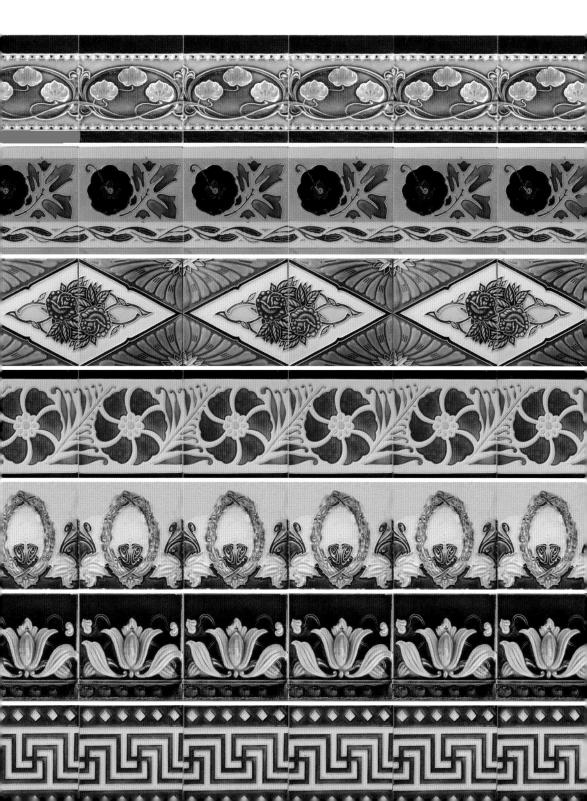

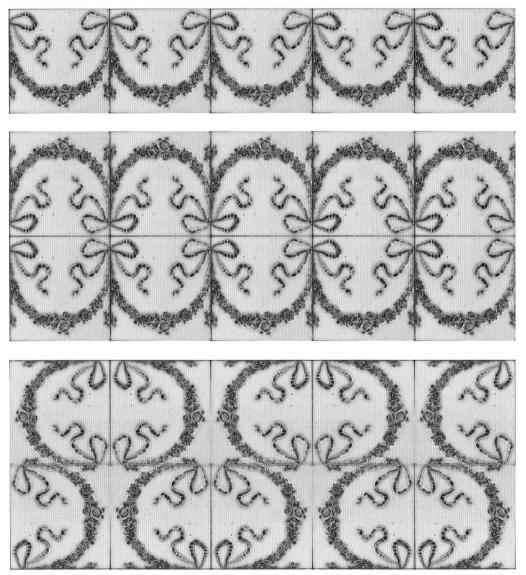

二方連續,雖然都是同一種紋樣,但拼貼方式不同, 形成的觀賞趣味也不一樣。最上列為單塊花磚。

四方連續的各種拼法

單塊

離心拼法

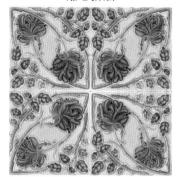

重複鋪面

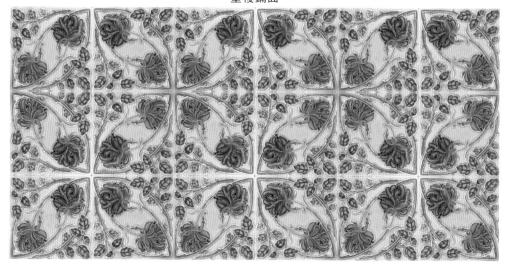

單塊瓷磚 向心拼法 離心拼法

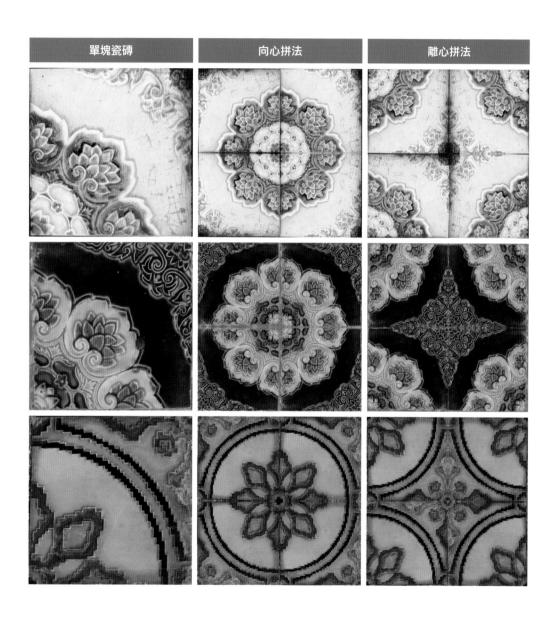

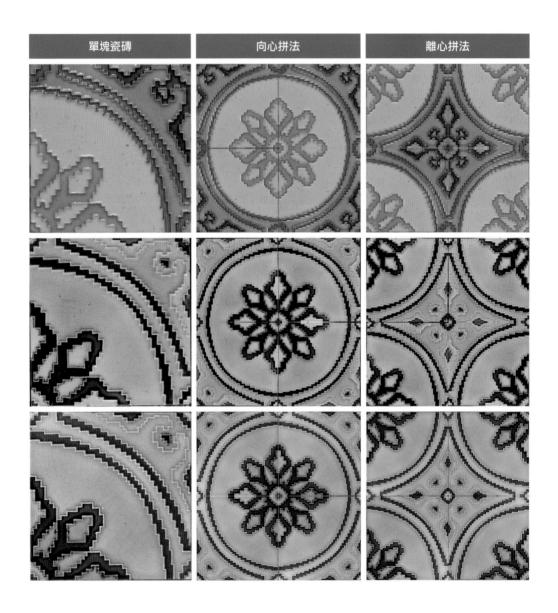

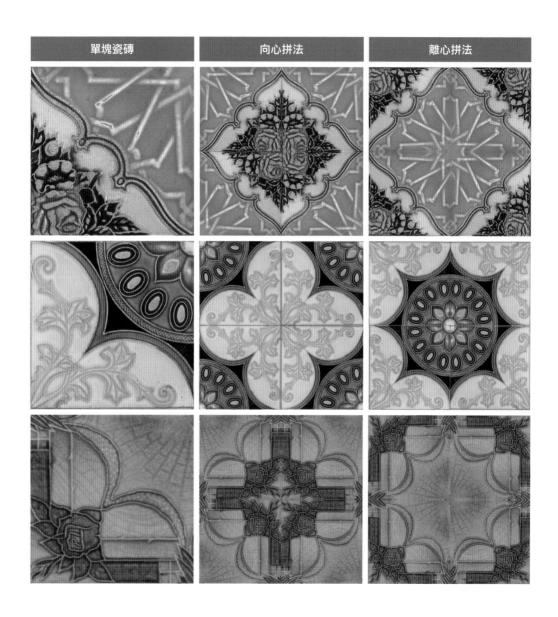

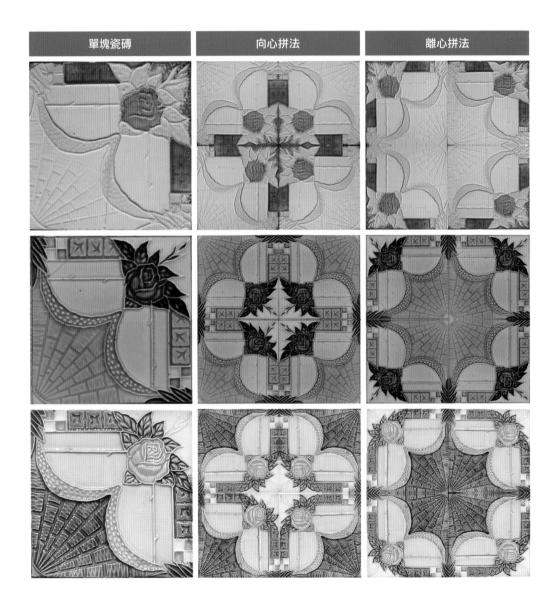

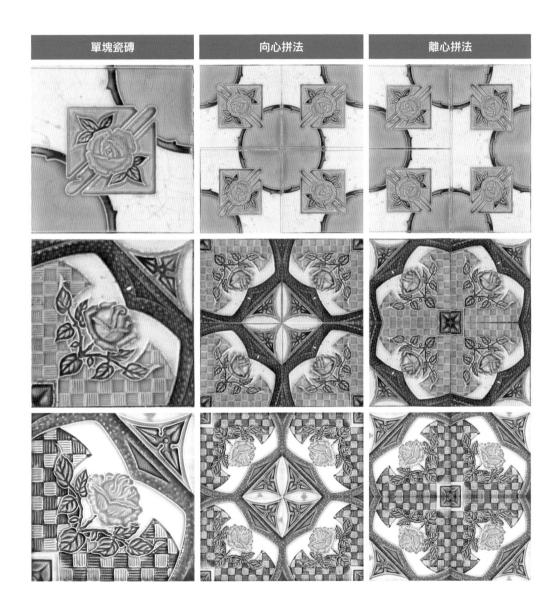

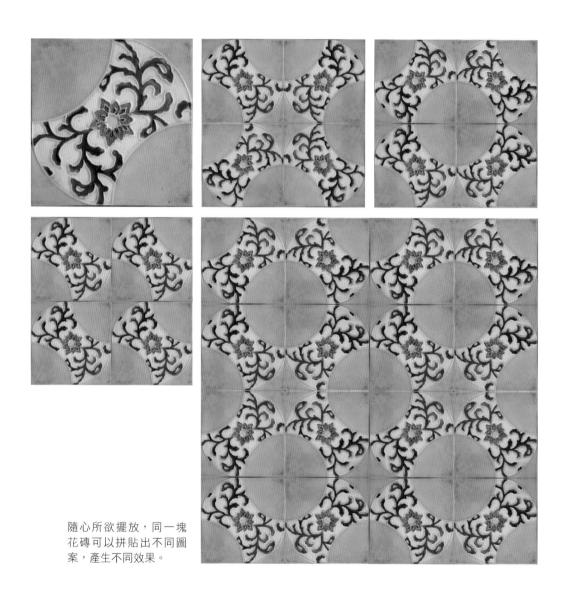

二片式組合:由兩片 彩瓷組合出一個完整 畫面,可以視需要延 伸成一大片。

組合紋樣

組合紋樣又稱「帶狀圖 案」,跟上面兩類紋樣不一 樣,這一類花磚必須結合二 片、四片或八片,才能組成一 堵、屋脊或邊框上。 個完整的圖案,缺一不可。這

類彩瓷在最初的圖案設計時, 就是想讓一個紋樣單位能向左 右或上下連續拼貼成帶狀或整 片的圖像,常用於一整面牆

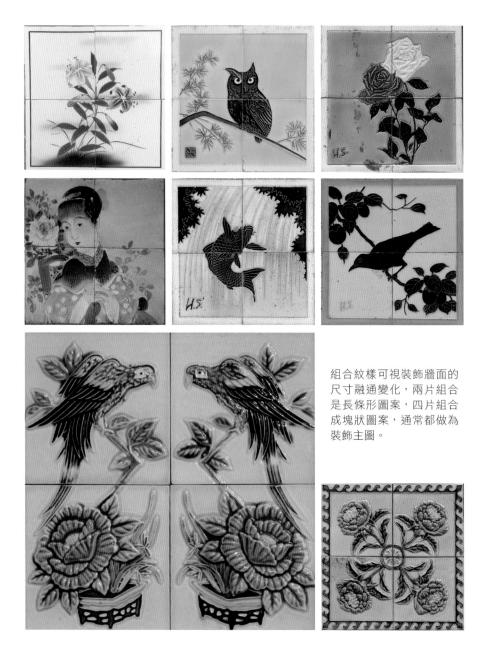

單片

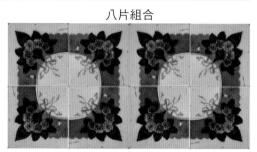

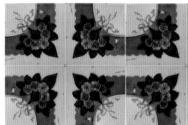

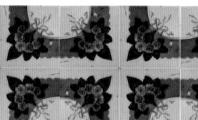

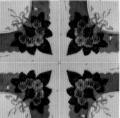

十六片組合

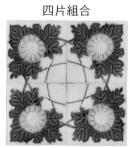

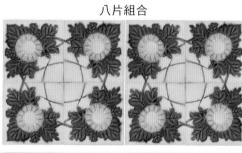

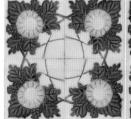

十六片組合

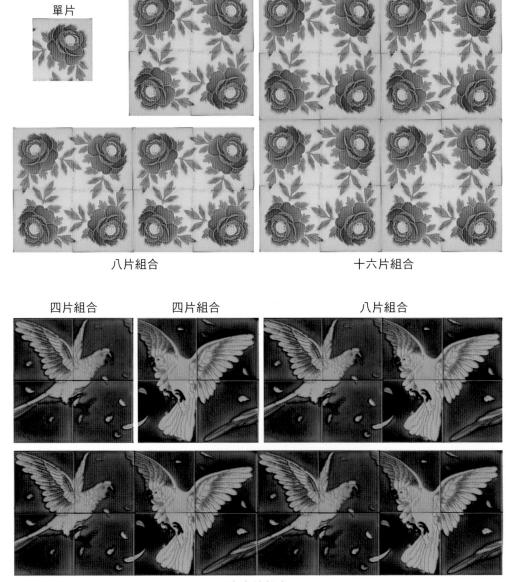

四片組合

十六片組合

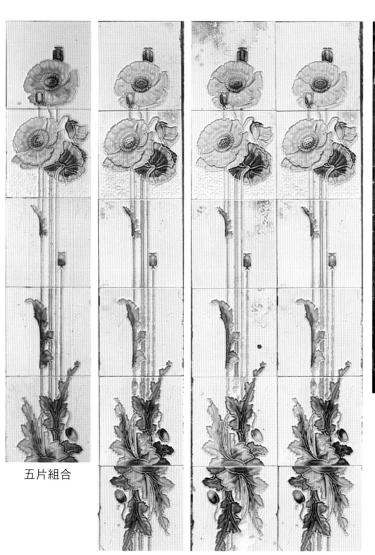

多片組合

六片組合

十二片組合

同紋樣不同尺寸

這一類彩瓷是指紋樣雷 同、但尺寸或顏色不同,或是 構成元素的組合方式不同,乍 看之下猶如一個是正常版,另 一個是壓縮版或山寨版。這樣 的設計既省事(一圖多用), 又能配合實際拼貼時視裝飾部 位的尺寸挑選應用。

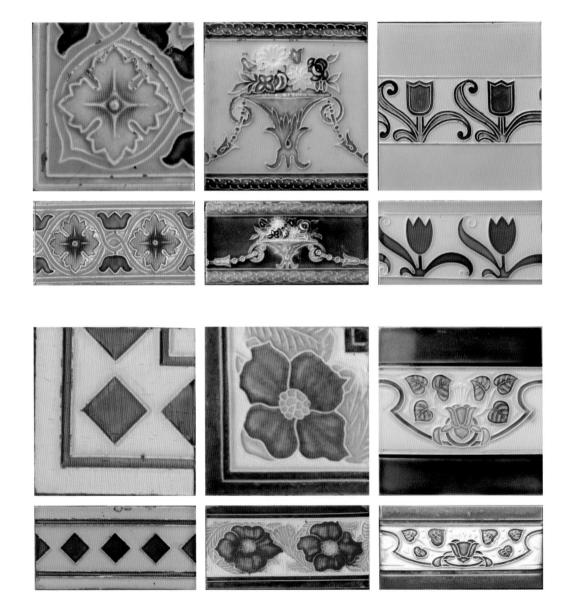

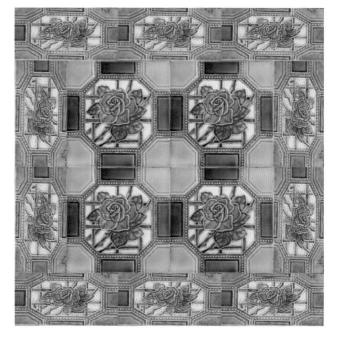

一 彩瓷面磚的各種拼貼設計 一

拼貼方式是多元的,也是 研究彩瓷最有趣之處。單片彩 瓷是出廠時已設計完成的,但 要如何拼貼,除視經濟能力來 決定要使用多少片彩瓷之外, 怎樣拼貼才能符合最大的經 濟效益?怎樣拼貼才能凸顯彩 瓷之美?以及如何利用簡單重 複的特性拼貼出效果獨特、簡 潔、賞心悅目,又禁得起時間 考驗的作品?這些都要在選購 及拼貼前就要全盤考量。

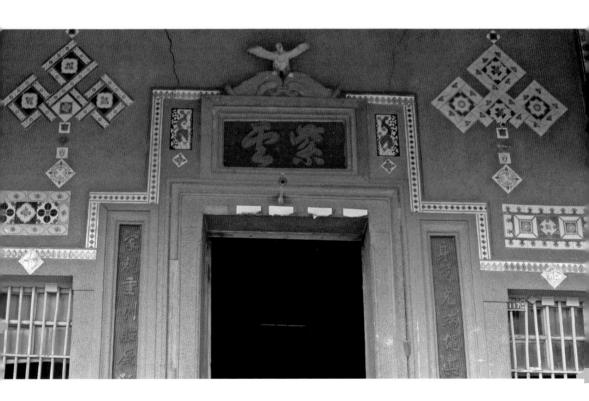

比如說,你想要的是點狀裝飾或連續不斷的整片畫面呢?彩瓷外圍是否要搭配另一種裝飾技法(彩繪、洗石子、磨石子、泥塑或鑲嵌……)來美化彩瓷及營造出另一種風情,這些除了要看主人家的喜好及經濟條件之外,也要看主其事的匠師們是否具有獨到的眼光及審美觀了。

點狀拼貼

點狀與面狀的差別在於彩 瓷在牆體上的比率,在大面積 的牆體上,如果只貼幾片彩 瓷,彩瓷所占比率當然小了 點,換句話說,牆面的留白處 勢必很多,看起來「底氣」就 不足,此時就要搭配其他裝飾 技法(如泥塑、洗石子)來襯 托主體「彩瓷」。

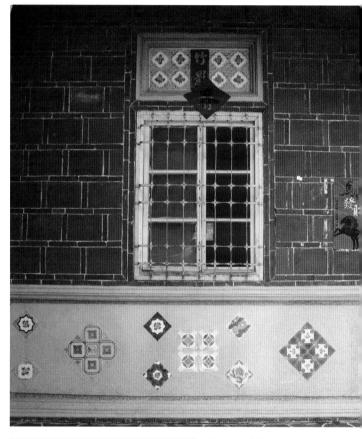

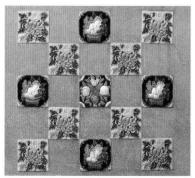

上圖是建物立面上的 點狀拼貼效果。左圖 是點狀拼貼彩瓷,背 後以磨石子襯托。

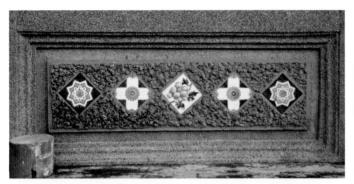

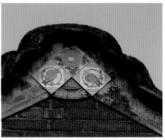

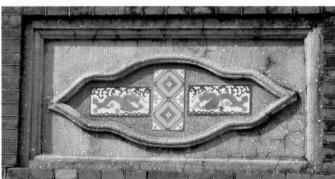

彩瓷背後以泥塑、洗石 子襯托,或用泥塑、貝 類為框。

點狀拼貼組合

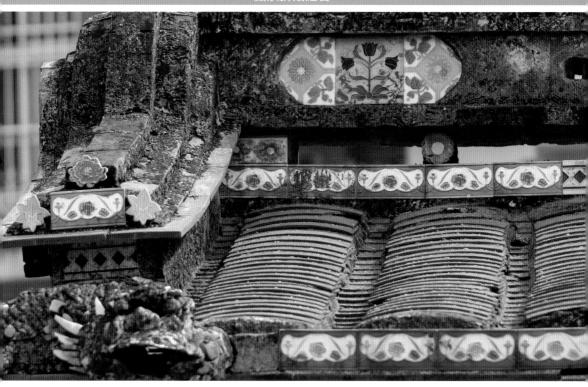

使用不同形狀的瓷磚 裝飾拼貼屋脊(最上 圖)。不妨找找下面 這些單塊瓷磚都貼在 哪些位置呢?

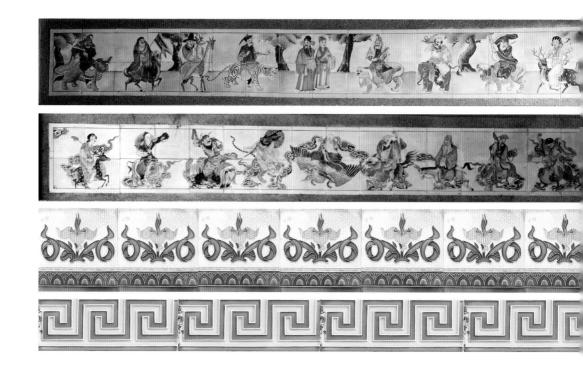

線狀拼貼

線狀拼貼具有長度、方向,屬於二度空間。水平線狀 拼貼令人有穩定感,營造出開 拓、舒展延伸的氣勢,例如屋 脊的細長脊堵,常會出現線狀 拼貼方式,而屋脊位置高,遠 觀亦可見,可達到追求流行、 炫耀的效果。在門楣橫軸貼上 長條形八仙人物,加上中間仙 翁或帶騎人物眾多,十分熱鬧 及壯觀。垂直的線狀排列,則 以柱子、門聯、桌腳為多,由 於兩條垂直線具有連成面的感 覺,是一種以少取勝又經濟實 惠,並且容易抓住人們目光的 做法。

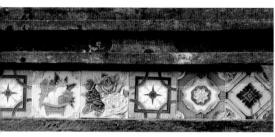

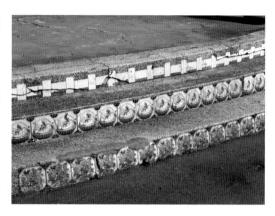

屋脊、簷口下的水車堵或是階梯,都可利 用線狀拼貼營造連綿不斷的視覺效果。

線狀拼貼組合

利用單獨紋樣與組合紋樣,拼貼成線狀裝飾,裝飾在屋脊上份外顯眼。

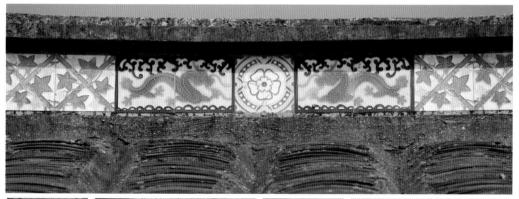

組合紋樣瓷磚

單獨紋樣瓷磚

組合紋樣瓷磚

面狀拼貼

面狀拼貼是最普遍的表現方式,建築物本來就是由一連串的面組合而成,從點、線的推移,形成具有長度、寬度、高度、方向、位置等的面。

以拼貼方式呈現整面牆堵,除 了裝飾美觀、展現壯觀的氣勢 外,也有「以多取勝」,顯示 主人家財力雄厚的意味,但其 中也有實際的作用——保護整 片牆面。

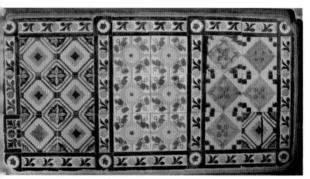

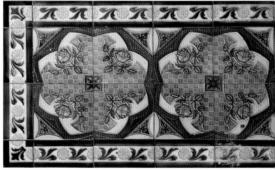

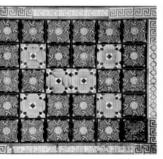

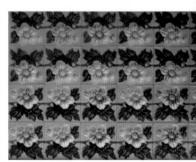

以多取勝的拼貼方式,也可看出主人家 財力雄厚。這種大片拼貼可以在顏色上 做更豐富的變化。

面狀拼貼組合

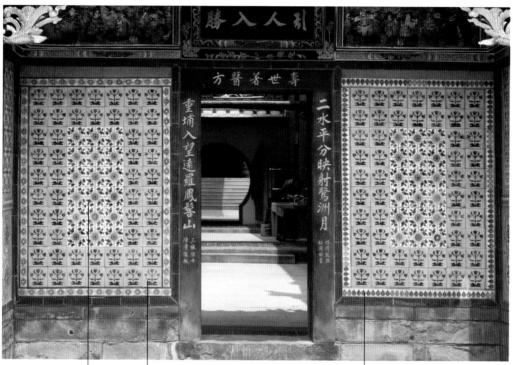

三重先嗇宮的龍虎門立面

牆堵使用的方形花磚1

牆堵使用的方形花磚 2

適合邊框使用的長方形花磚

混合拼貼

在不考量拼貼數目的多 寡下,全憑匠師順手拈來的精 心設計,創造出獨一無二的作 品。利用不同圖案、顏色、大 小的彩瓷,以及其他附加裝飾 材料,在不同部位做個小小的 變化,有時會創造出巧奪天 工、令人讚嘆的畫面,賦予建 築物一種鮮明靈活的美感,這 是匠師藝術功力的表現,讓彩 瓷不僅是一片片材料,更是充 滿個人色彩的創意之作。

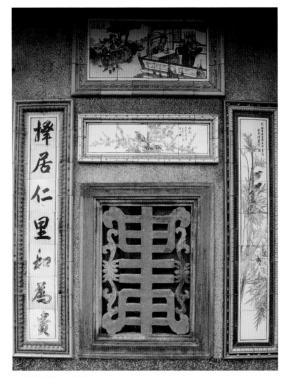

各類拼貼方式總集合。

小玩意大學問

混合式的拼貼設計,靈活運用制式生產的瓷磚,創造出獨一無二的作品,成敗完 全取決於工匠的巧思與技法,下面是巧妙利用連續瓷磚的拼列技巧。

1、2、3、4 是同一種角隅瓷磚,可以靈活運用將四塊 拼貼成一個完整的大圖樣。5、6 是組合紋樣瓷磚。

各式混合拼貼

手繪瓷磚搭配彩瓷,或是點狀加面狀拼列與洗石子的結合,都是揮灑創意、深具特色的作品。

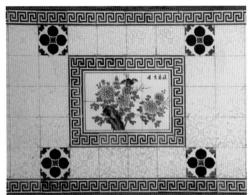

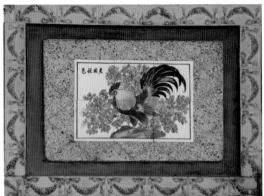

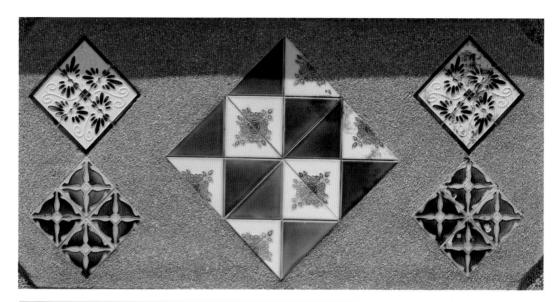

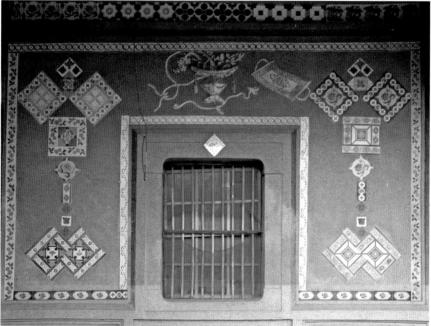

花磚紋樣 文字·幾何

文字紋樣

文字為我國傳統書寫藝術之一,多用毛筆書寫,技法上講究執筆、用筆、 用墨、結構、分布等。文字表達多用於匾額聯對上,於建築物裝飾中扮演著 有如招牌的重要角色,屋主的學養、品味、期許、教化等,都可藉由各種形 式、色彩、字形來一窺端倪,因此對建物有畫龍點睛之妙。台灣彩瓷中,也 有發現書寫印度興都斯坦文字者,極其罕見特別,推測此產品的主力銷售市 場應為印度、中亞等地,少量轉銷來台。

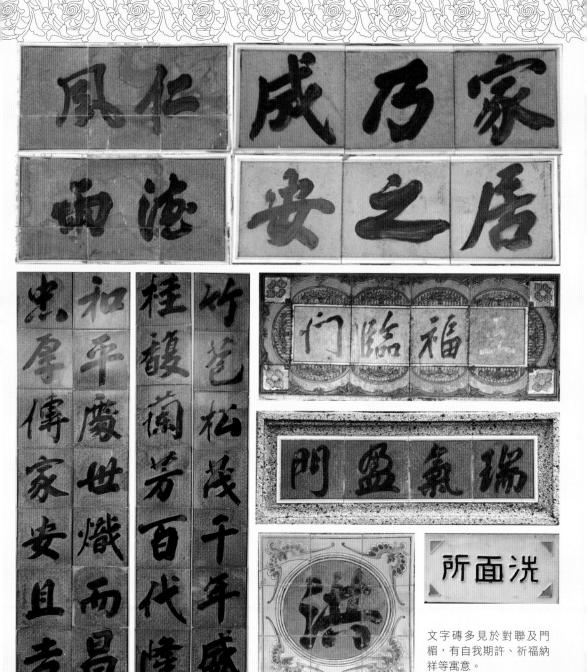

幾何紋樣

幾何紋樣是應用大自然的形體或各種直線、曲線,以及圓形、三角形、 方形、菱形等構成規則或不規則的紋樣來當作裝飾,與中東伊斯蘭教常見的 紋飾相當類似。幾何紋樣應用範圍很廣,可運用在不同的建築部位上,靈巧 好變化。此類紋樣也多用於裝飾邊框,數片組合施工完成後,造型美觀、色 彩豐富、樣式多變,因此人們也極易接受,比如回字紋、卍字紋、雷紋、花 朵紋、卷草紋、水滴或海浪紋等。

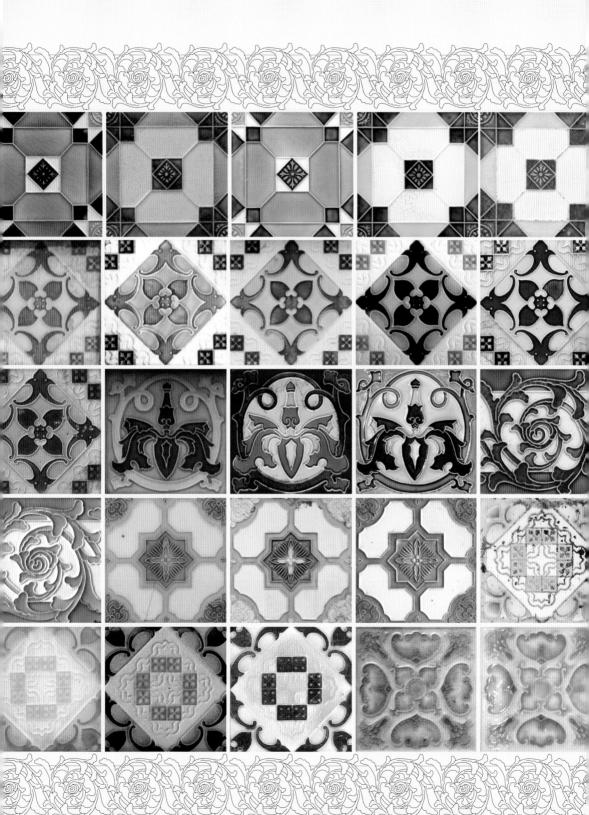

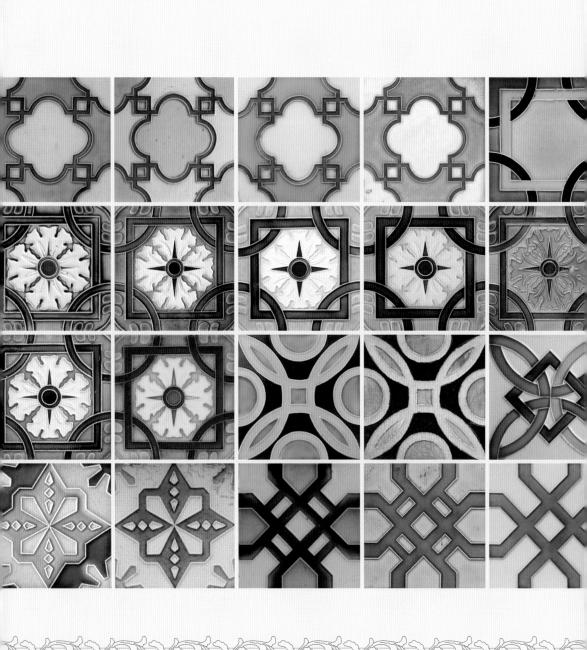

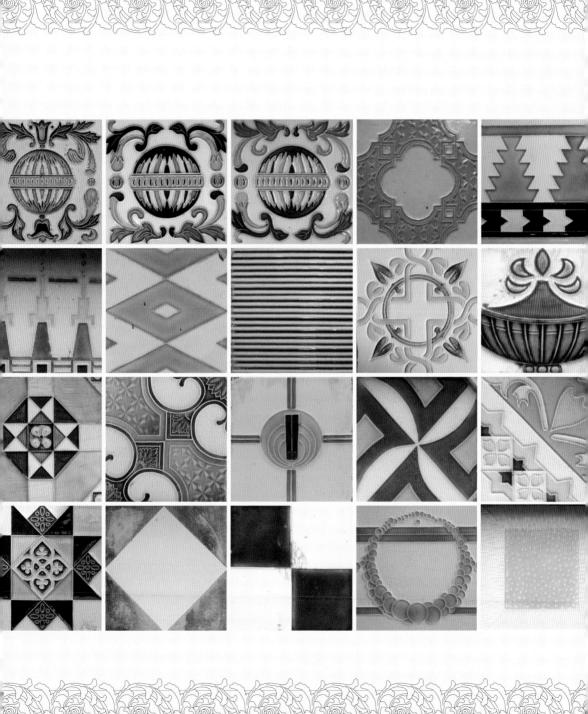

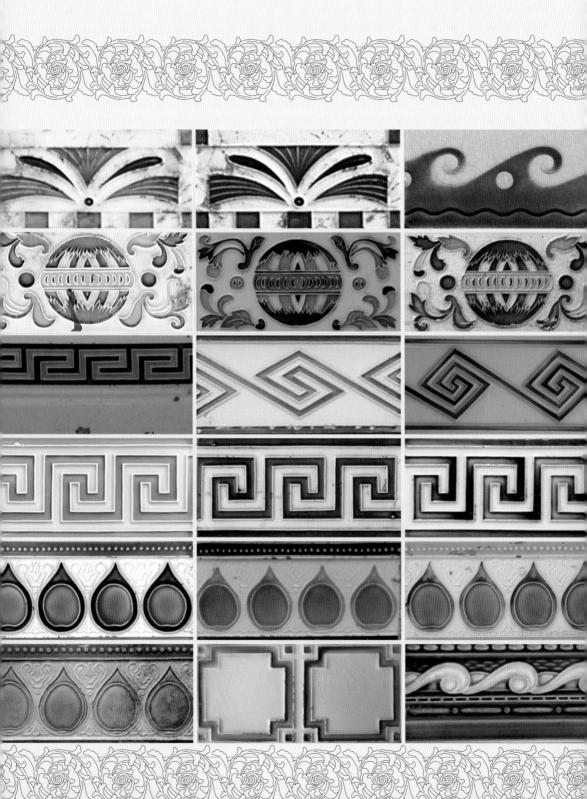

後記

彩瓷面磚最大的特點是經濟美觀、色 澤鮮麗、容易清洗、經久耐用、不易褪色、 耐日曬雨淋,而且圖案優雅、紋樣多變。 不同的紋樣可以單獨出現,或互相穿插貼 砌,成帶狀或面狀裝飾在屋宅的任何顯眼 部位都很容易應用。

彩瓷面磚的圖案具有四方連續的特性,組合性強,相鄰的數片花磚又可組成一個美麗的新紋樣,即便是同一款花磚,也能隨著匠師鑲嵌手法的不同及對美感的修養,發揮豐富的想像力及創作力,靈活運用彩瓷面磚的組拼特性,呈現出個人風格十足的作品。

彩瓷面磚常見的拼法是以四片、六片、八片等連續組合成為完整圖案,或者延伸反覆擴張,多樣性與統一感兼具,講究對稱與平衡、對比與調和,充滿著節律與韻律美,篇幅可大可小,內容題材豐富多樣,可依個人喜愛選擇應用,自由揮灑,此即彩瓷面磚能夠引人入勝,並散發無窮魅力之處。

走訪台灣古厝期間,可以見到往昔 老匠師的精彩工藝,有的跳脫傳統的排列 組合,自創式樣,各自獨立排組鑲砌於牆 面,凸顯出瓷磚的迷人特點。有的組合將 不同紋樣的彩瓷搭配在一起,呈現出一種 不規則、零亂的後現代美感。更有單片彩 瓷搭配磚、石、木、竹等其他建材的拼貼 法,比如水車堵上垛仁為泥塑螭虎、垛頭 為彩瓷貼面;或與磚刻互相組砌鑲嵌。

此外,還可見到以櫥櫃、桌椅、紅眠 床、盥洗室、廚房、貯水箱為創作對象的 彩瓷作品。直至今日,也可見到有人用彩 瓷面磚來裱框,做為室內擺飾。

可喜的是,老時光的記憶重新成為現 代的創作靈感,在新建築物上也有人大量 使用瓷磚貼面,例如台灣大學法商學院, 就把亮麗的彩瓷表現在校園的圍牆上,做 為戶外景觀造型。

台灣的彩瓷面磚雖然是由國外引進, 但經由匠師們的巧手設計,卻創出了一種 專屬台灣味的全新「彩瓷藝術」,並由此

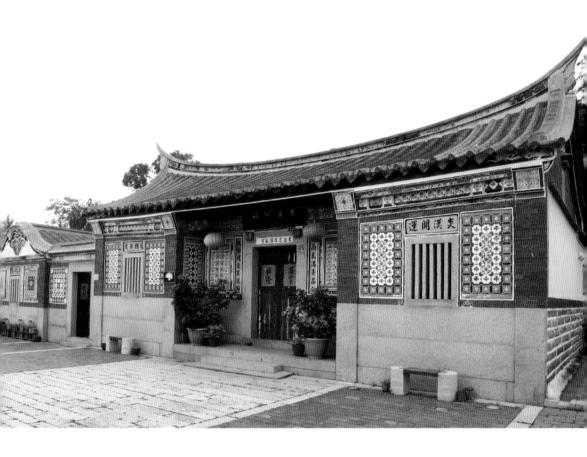

形成了一種庶民文化,其價值可從多方面 來探討:

一、人文精神層面的表現:彩瓷圖案 繁複多樣,無論花卉、瓜果、人物,每片 都寄寓了人們的思想、情感、生活及民俗 風情,滿足人們追求美好、營造幸福的願 望,這種以精神為出發點的藝術創作,更 為彩瓷藝術增加價值。

二、題材在文化上的作用:題材上的 情景,必須能扣住人心才足以動人,忠孝 節義的故事、花卉鳥果的美麗,象徵著人 們對於美善及普世價值的追求,這種奠基 於情理的藝術創作,經由彩瓷藝術的呈現 更能引發共通的感染力。 三、色彩的影響力:明豔的色彩,帶 有熱情奔放的散發力,猶如人生的絢爛年 華,無形中鼓舞起蓬勃的朝氣,令人見之 心胸歡暢,帶來無限的生機。此種彩瓷藝 術從視覺上的引導,更能帶動大眾趨向人 生的光明面。

在我們欣賞了那麼多美麗與意義兼 具的彩瓷面磚後,應能感受到二十世紀初 葉的建築形式、文化氣息,以及經由裝飾 風格所呈現出來的時代風尚和流行品味, 也更了解實用的裝飾材料,是建築及室內 設計中不可或缺的重要部分。遺憾的是, 隨附於建築物上的「彩瓷面磚」,不是遭 人為破壞,就是因老舊房舍毀損而永遠消 失,殊為可惜。本書所收錄者,多為筆者 多年來田野調查的成果,有些已經不復存 在了,舊地重遊而人事物全非,實在令人 欷歔不已。

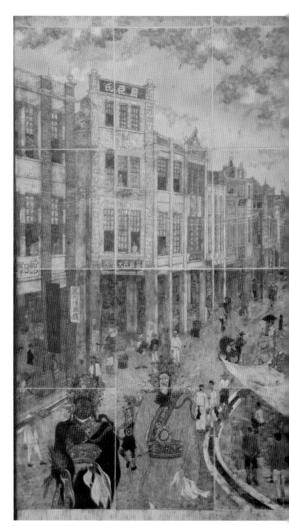

「迪化街景」,此乃依郭雪湖先生原畫 燒製而成的磁磚畫。

參考資料

1 書刊

李乾朗 〈二十世紀初葉台灣建築的彩瓷面磚〉,《室內雜誌》第四期,台北: 美兆文化事業股份有限公司,1992年。

康鍩錫 〈金門古厝的彩瓷面磚〉,《金門季刊》,1993年12月。

康鍩錫 台灣傳統建築裝飾電子書「彩瓷」,嘉利博公司,1997年12月。

堀込憲二 〈日治時期使用於台灣建築上彩瓷的研究〉,《台灣史研究》, 2001年。

繆弘琪 《流光凝煉方寸間——台灣與荷蘭老瓷磚展》,台北縣:鶯歌陶瓷博物館,2003年。

康鍩錫 《台灣古厝圖鑑》,台北:貓頭鷹出版,2003年。

堀込憲二 〈淡水紅毛城與維多利亞瓷磚〉,2005年。

學位論文

- 蔡日祥 日治時期台灣地區建築上使用彩瓷裝飾之研究——以雲林、嘉義、 台南地區傳統民宅為主,台北:淡江大學建築研所碩士論文,2001年。
- 康格溫 日治時期台灣建築彩繪瓷版研究——以淡水河流域為例,台北:國立台北大學民俗藝術研究所碩士論文,2006年。
- 劉映辰 日治時期台南地區手繪彩瓷裝飾之研究,台南:成功大學建築研究 所碩士論文,2006年。
- 李宗鴻 府城彩繪瓷磚的發展與變遷——以台南天山畫室為例,雲林:雲林 科技大學文化資產護系碩士論文,2010年。

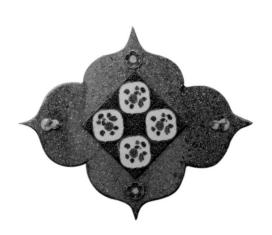